U0029317

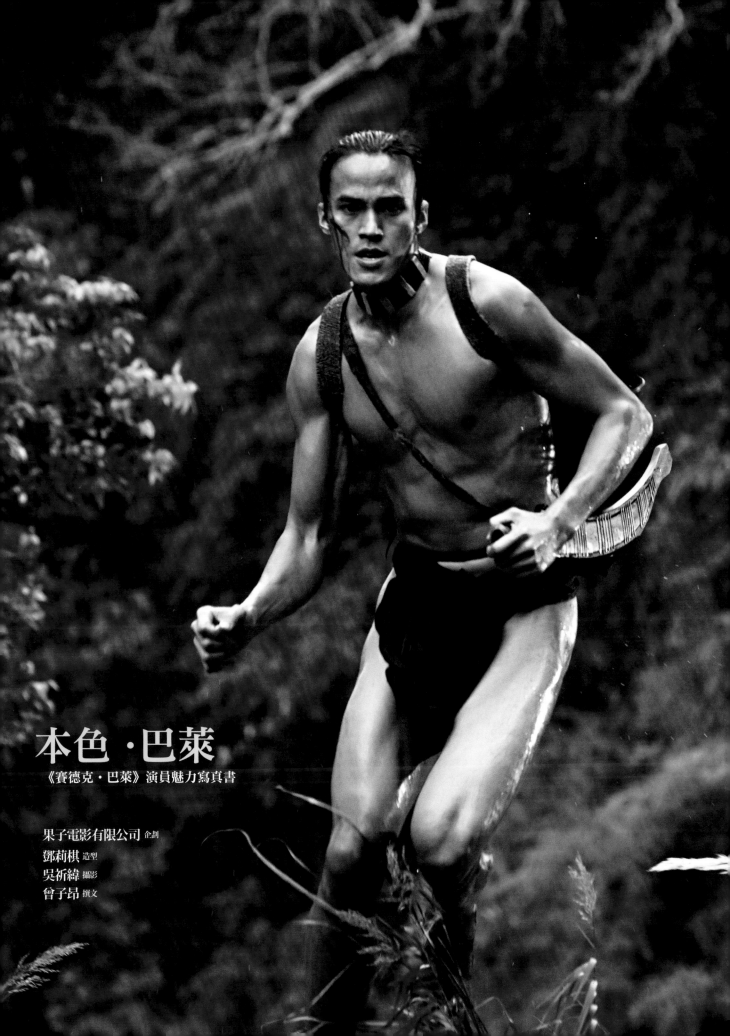

本色・巴萊

《賽德克・巴萊》演員魅力寫真書

果子電影有限公司 企劃
鄧莉棋 造型
吳祈緯 攝影
曾子昂 撰文

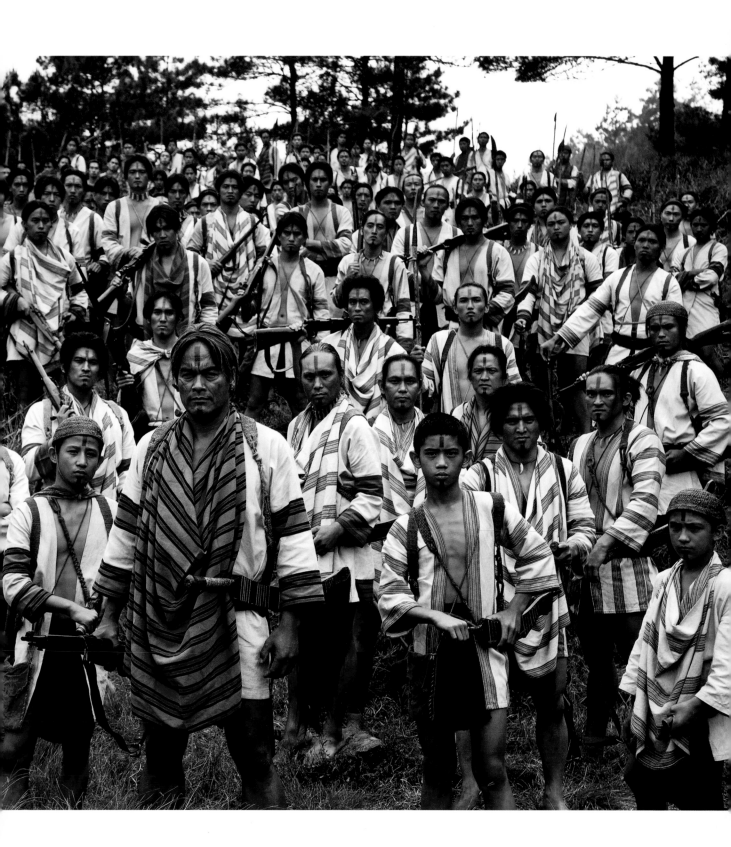

這些人，從台灣各個地方來……
是翻越幾座山頭，藏在高麗菜山谷裡的菜農，
是漂泊身心、四海為家的流浪歌手與藝術家，
是根留部落、盡心盡力的傳道牧師及學校老師，
是國防部隊的菁英份子，
是隱身都市叢林裡，努力維生及養家的
上班族、主婦、工人、貨車司機、舞台劇演員、俱樂部教練及學生。

他們付出寶貴的時間、精力，放下身段從零開始。
從一開始，是說話時不好意思看著對方眼睛的素人，
到訓練時淬鍊身心，克服一切障礙及恐懼，
最後蛻變成為完完全全的戰士。

令人感動的是，戰士們無分男女老幼，都有著全然的「相信」，
因為相信，從訓練開始到電影的殺青、作品的完成，
他們堅持不懈，沒有退縮。
因為相信，他們把靈魂深處的一切毫無保留地釋放，
成就電影中的角色，永恆不朽。

而因著他們的相信，才有了《賽德克‧巴萊》的驕傲。
我深深地以這群戰士為榮。

謝謝你們！
在我心中，你們是真正的「賽德克‧巴萊」！

黃采儀（《賽德克‧巴萊》表演指導）

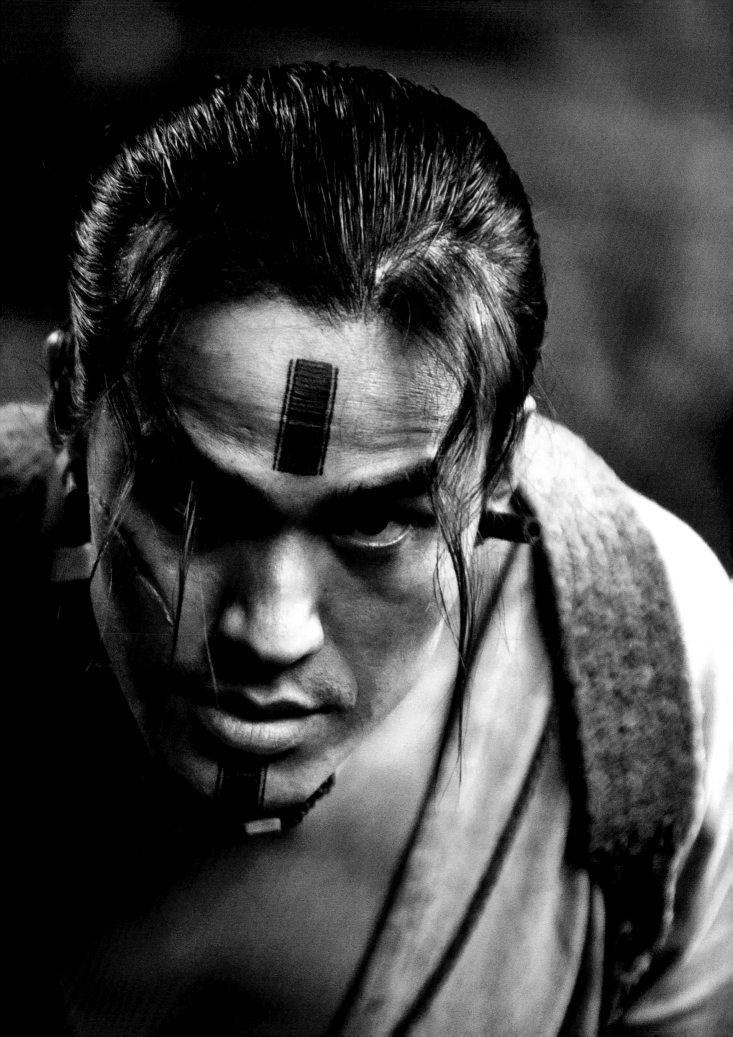

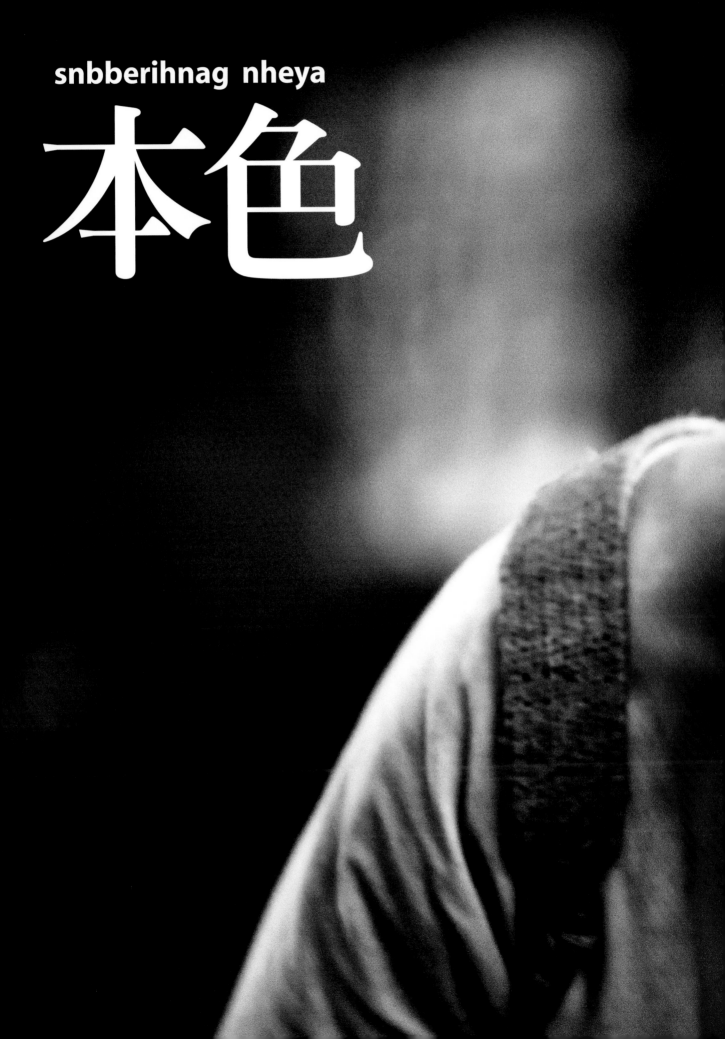

snbberihnag nheya

本色

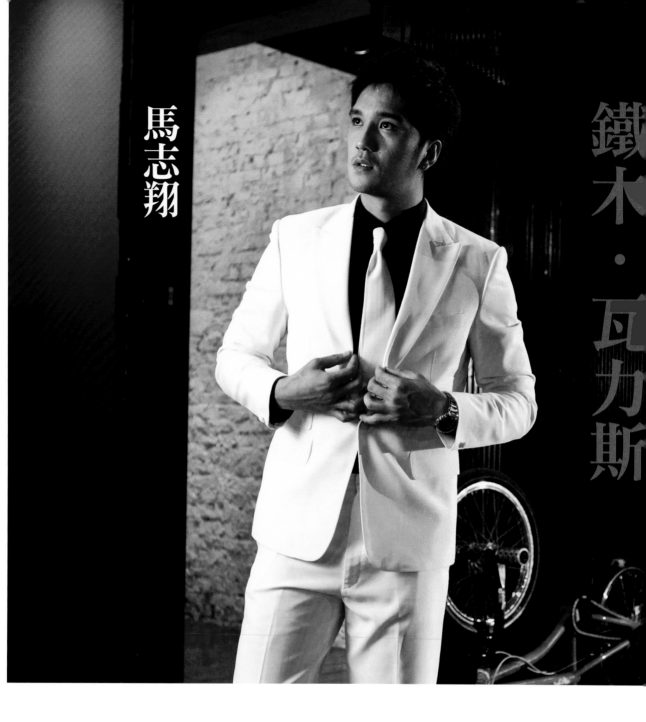

馬志翔

鐵木・瓦力斯

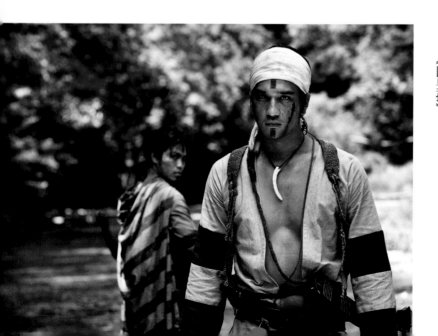

父親是賽德克族道澤群人的馬志翔，原住民名字為Umin Boya，同時擁有演員、編劇、導演等多重身分。他以王小棣導演所執導的公視劇集《大醫院小醫師》嶄露頭角，接續演出《孽子》、《赴宴》，優異的表現獲得金鐘獎兩屆最佳男配角提名。演而優則導的他，編導才華更是光芒四射，兩部編導的短片作品《十歲笛娜的願望》和《生命關懷系列──說好不准哭》，連續兩年榮獲金鐘獎最佳迷你劇及編劇和導演獎，二○一○年更以編導新作《看見天堂》獲得金鐘獎八項大獎提名。馬志翔也參與多部電影演出，包括張艾嘉導演的《20 30 40》以及楊雅喆導演的《囧男孩》。

7

馬紅・莫那

溫嵐

出生於新竹縣尖石鄉馬里光部落的溫嵐，泰雅族名為Yungai Hayung。因參加超級新人王歌唱比賽而正式出道，發行過八張唱片，不僅歌唱實力深受肯定，唱片銷售成績更是相當亮眼。演出《賽德克・巴萊》，溫嵐褪下歌手的狂野亮麗樣貌，展現出截然不同的溫柔形象。

川野花子

羅美玲

泰雅族名為Yokuy Utaw的羅美玲，出生於新竹縣尖石鄉的北德拉曼部落。原本為護士的她，對唱歌充滿熱忱，二○○一年參加中廣流行之星全球華人歌唱大賽奪冠，正式發行專輯出道。近年來將演藝事業擴展至表演的羅美玲，不論是音樂歌舞劇、電視戲劇和電影演出都有相當亮眼的成績，電影《賽德克・巴萊》是她的首部電影作品。

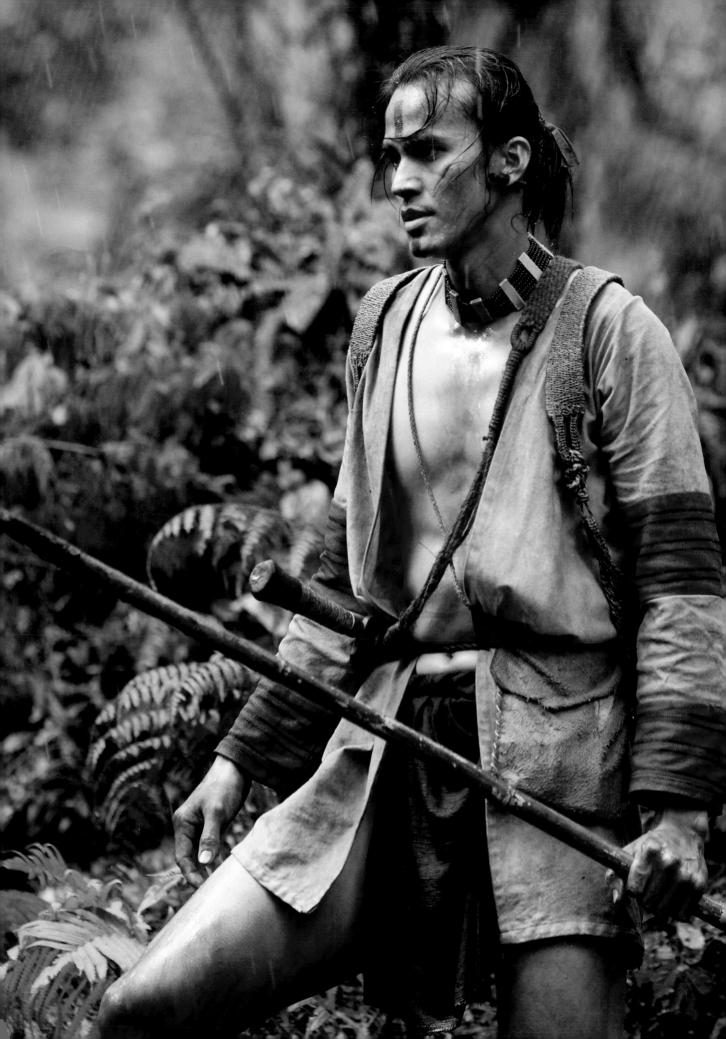

青年 莫那·魯道

大慶

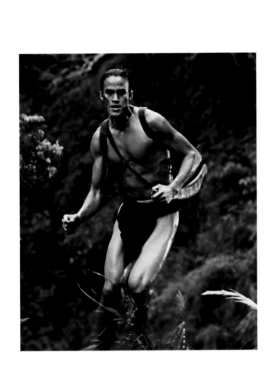

緊握著方向盤,這是我最熟悉的感覺。好像我能夠掌握的方向,並且是我能夠透過它前往任何地方,以前我一直是穩穩的,像手握方向盤一般,穩穩地前進。但這一次,我想這是我第一次,有了這麼想前往的地方。而我會像以前一樣,穩穩的。雖然,我不知道未來會怎樣……

爸爸的弟弟,也就是我的叔叔,是個土木工程師,在家族裡算是非常傑出的。雖然父親並沒有特別要求過我什麼,只希望我好好的就好,但從這個名字裡,我感受得到他不曾說出口的期望。

常說自己對於人事物都屬於「慢熱型」的大慶,學生時期並沒有恣意放縱過湛藍的少年心,而是以一種很樸實的方式,平穩地走過了青春歲月。或許在兄長的眼裡,他給人的感覺向來不夠外放,與高挺的外表並不符合,但在他纖細早熟的心裡,或許這是不讓家人擔心最好的方式。

我是家中最小的孩子,總是會受到哥哥姊姊們的照顧。尤其是三哥,常會教育我許多為人處事該注意的事情,還會特別激勵我,希望我能在體育或其他事情上面勇敢發揮。現在回想起來,那是一種叫我去尋找方向的鼓勵。

在宜蘭縣的最南端、花蓮縣至北的和平鄉間,一條筆直的長橋,頭與尾連接著這兩處分隔的美景。錦秀的山巒,綿延交會在青色的山林瀑布之間,孕育出一個美麗的部落:澳花。當地盛產的枇杷,如出水般沾染著純樸亦甘美的靈氣。從小生長在此的大慶,除了同樣散發著山水般靜逸的氣息,他說著母語,摻雜著日本話,訴說起來毫不雜亂,一派沉穩。

與其說是長年在外工作歷練出來的平靜,但令人感受到更強烈的,是他沉默得像白紙一樣的單純,以及像他臉部輪廓一樣的堅定。

與家中兄弟姊妹比較起來,大慶從小並不是個特別突出的孩子。父親希望他能像叔叔一樣聰明,所以為他取了叔叔的名字「Yuki」。

高中畢業後的大慶,考進了憲兵學校,開始了四年的軍職生涯。當時的環境既艱苦,淘汰率又高,以前受兄長們磨練出來的堅強韌性,在一次又一次的挑戰中展現出來。而隨著歲月累積,許多想法隨之開啟,大慶也開始思索未來的方向。

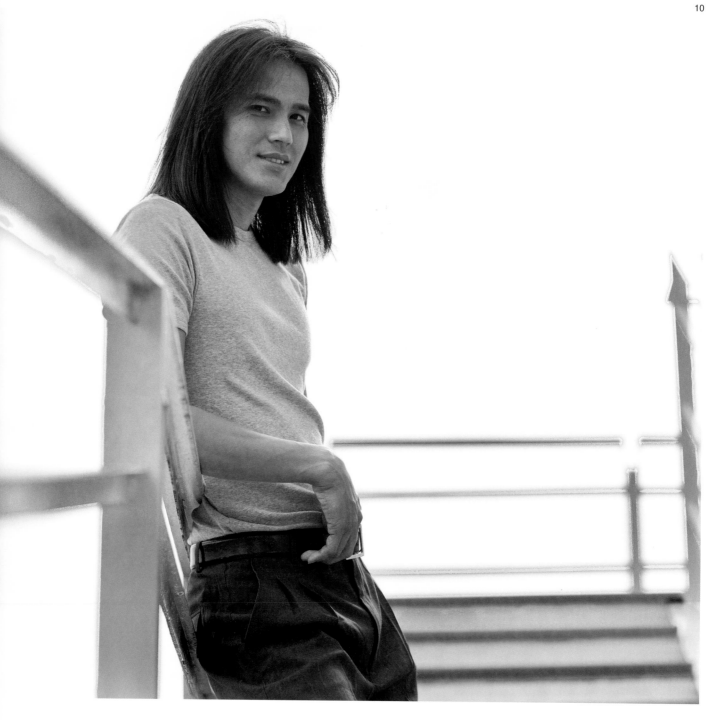

退伍後，考上駕照投入長途運輸工作的他，駕駛技巧隨著時間漸趨成熟。披星趕月橫越無數鄉鎮，上貨時抬頭望著剛升起的陽光，下貨時已能橫躺在滿天星斗的草芒間。當然，在這樣時序更迭中，頭頂也曾出現過彩虹，而在一次回程路上，大慶把一道彩虹載了回家。

《賽德克·巴萊》劇組來我家找我時，其實我很意外，也很擔心，因為我曾經受騙過。後來導演他們很有誠意地邀請我去試鏡，我就想說好吧，也是一個難得的機會，就去了。很幸運地通過試鏡與訓練，還得到飾演青年莫那·魯道的機會。我從來不知道演戲這麼有趣，也這麼辛苦。在那段與大家共同追逐祖靈文化故事的時間裡，我慢慢覺得，這好像就是我想要的。我的方向盤，終於能轉向我想去的地方。

電影殺青後，大慶來到台北，開始朝儲備演員的方向前進。過往在他身上所累積的沉穩能量，正如電影中的青年莫那一樣，蓄勢待發。待猛虎出柙的那一刻，他必能勇敢揮出不輸叔伯兄長的祖靈刀風。

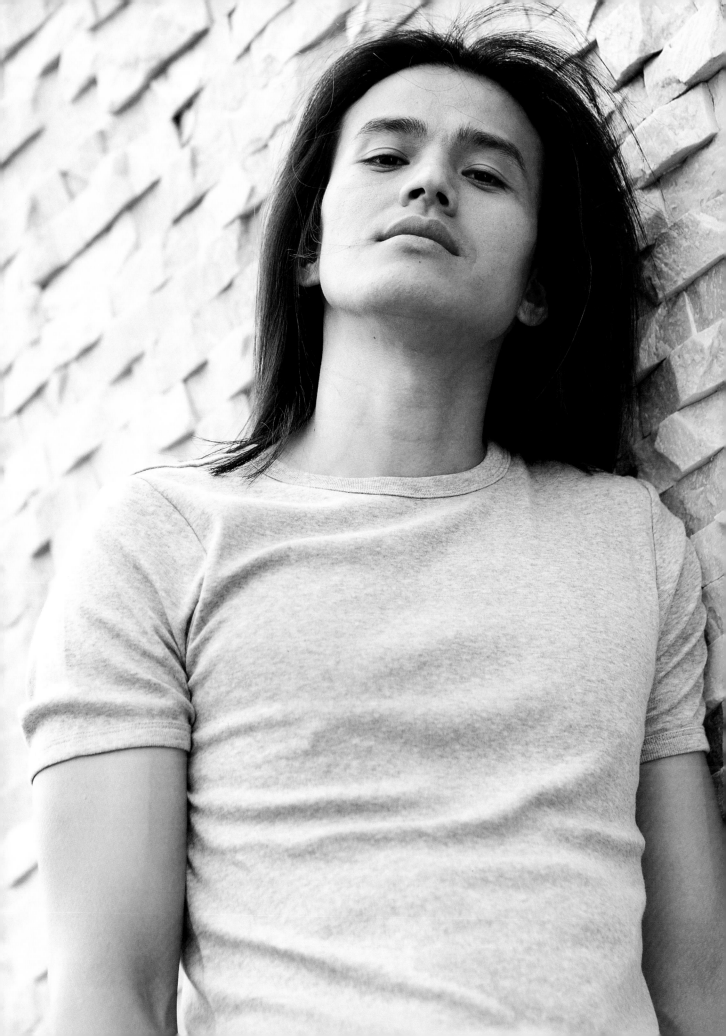

中年 莫那‧魯道

林慶台

我的父親是台灣第一代傳道者。從台灣各個大小部落，讓每個人聽見上帝給你的根。他過世之後，我母親承接下這個意志，撫養我們長大，那時候，我覺得上帝的種子已經在我體內萌芽，但我從來沒有注意過。直到二十七歲那年，我在失意的乾地裡找到了它，開始為它澆灌第一桶水……

從小生長在南澳鄉金岳部落的慶台，是台灣原住民第一代傳道者的後代。父親很早就因病過世，留下母親承接父親傳道的工作，獨力撫養他與三個兄弟姊妹。在那個物質生活缺乏的年代，慶台的母親原本生下十個孩子，但因為環境惡劣，夭折了六個小生命。上帝把恩澤留在剩下的四個缽盤上，也給了母親力量，帶領他們長大。

不同於哥哥與兩位姊弟，慶台從小就是個較為安靜卻很能吃苦的孩子。曾經著迷於打棒球的他，希望能在體育活動上找到自己未來的理想，然而國中畢業後，由於家庭經濟負擔太重，慶台決定休學去木造工廠工作來分擔家計。在當木工學徒的歲月中，他在無聲的木頭身上看到生命再造後

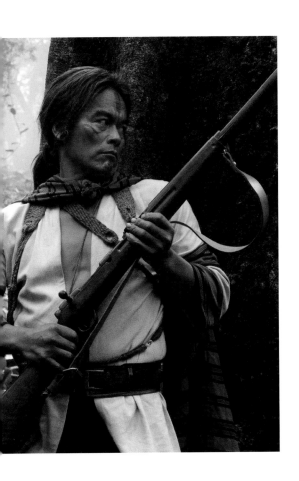

的喜悅與美麗，因此努力學習了日後伴隨他一生的能力。這時他漸漸發現，「修補」彷彿是他與生俱來的本能，無論對物體、生命，還是心。他的眼神，隱藏著一股能夠靜定與撫慰他人的力量，只是他當時還未用心去發掘。

當兵退伍之後，或許是從未靜心思考過自己的前程，慶台經歷過一段迷茫歲月。

那時候在我心裡，總覺得有些想做的事情，但我說不清楚它的樣子，如果所謂的啟示是如此，那麼領悟的過程絕對是漫長的。

家人要他到桃園去找姊姊，盼他能在轉換環境之後激發出一些想法。沒想到這一去，上帝長埋於慶台心中的幼苗開始穿過層層幽暗的枷鎖，鼓動了他的心。他到桃園住進姊姊家，報名就讀神學院，走上父親留給他的堅定腳步。畢業後，慶台一面在部落的教會擔任傳道，一面帶著工人四處建設木製大型建築，為部落的社區發展發揮自己的影響力。而慶台那雙平靜堅毅的眼神，不只透過上帝的話語傳達進部落鄉民的心，也帶來彩虹另一端的訪客：魏德聖導演。

因為弟弟的介紹，導演來到南澳鄉金岳部落，尋找一張英雄的臉孔。據說，導演來到慶台家之前曾看到彩虹，而且幾乎是以穿過彩虹的方式見到了慶台。這一見，注

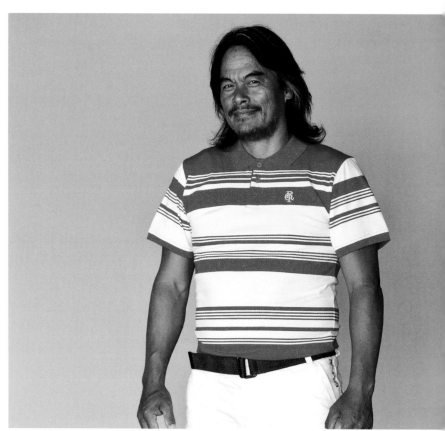

定吹起山頂的英雄戰舞。

能夠飾演莫那‧魯道，對我而言是很幸運的，因為我不是賽德克族，也不會賽德克的語言。但我用上帝的話語告訴自己，我一定做得到，不會辜負導演的知遇恩情。而這也像傳道一樣，假設我因為這部電影而能擁有更多的影響力，那我就能帶著上帝的恩澤走向更多地方。

慶台說完起身，漸漸走遠。在他體內的幼苗，如今已是能為無數人遮蔭的大樹；鏡頭前英雄無敵的精神，也是讓心中這棵大樹更加茁壯的新力量。無論未來會遇上什麼樣的大風大浪，在慶台一句禱告聲中，全世界好像都安靜了。

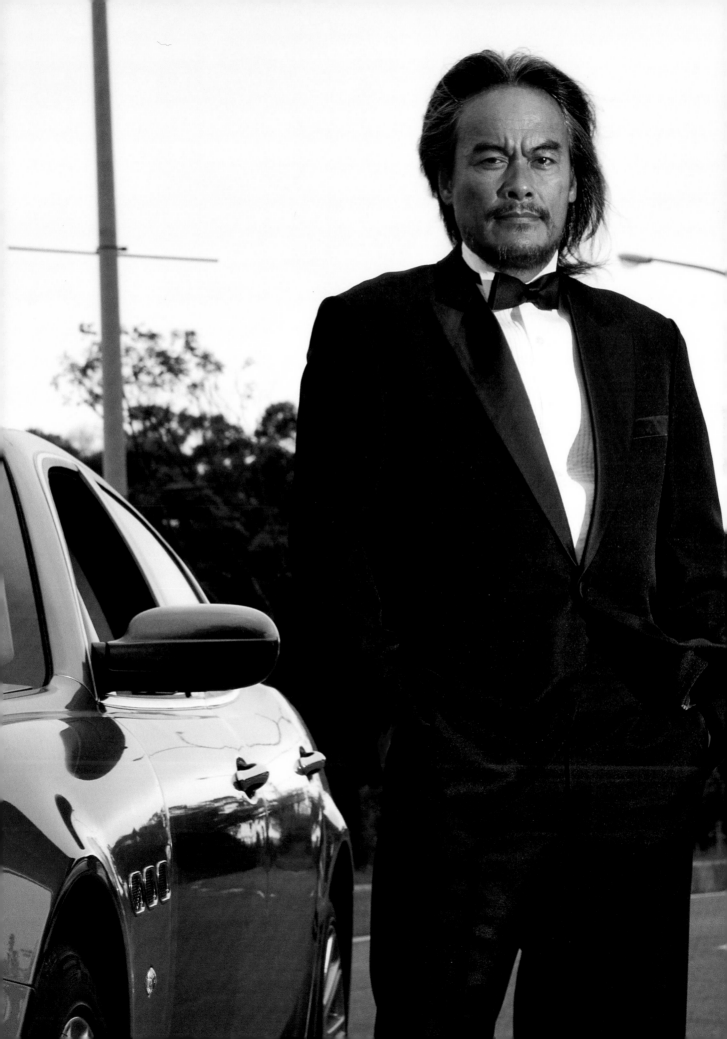

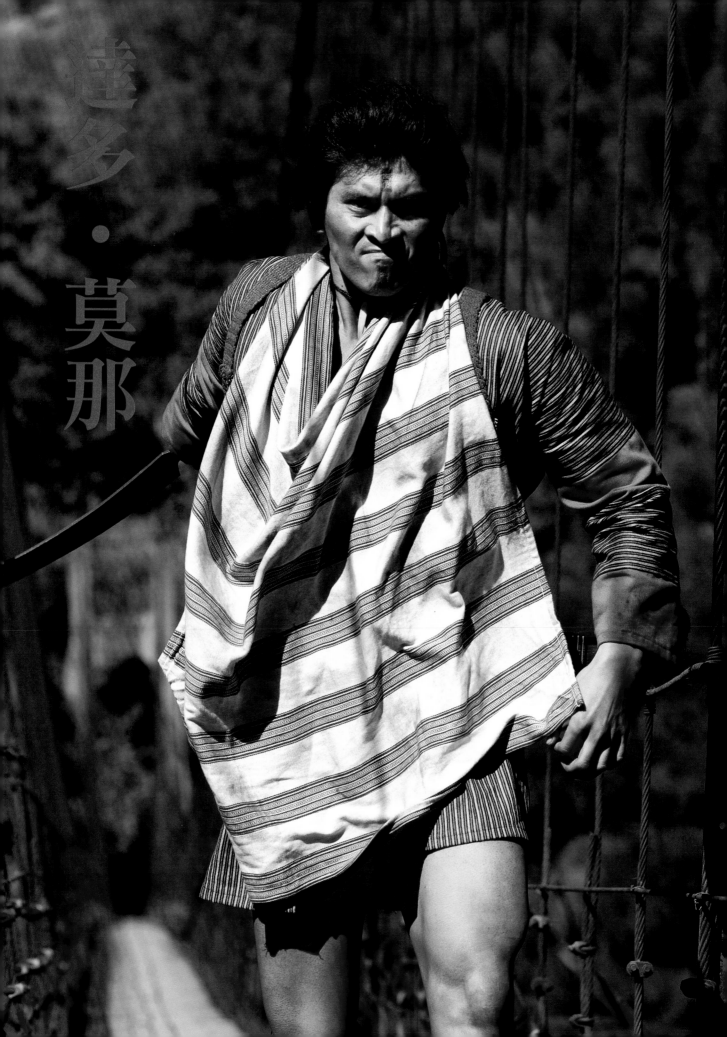

達多・莫那

當

內心期盼已久的機會掛在眼前，相信大多數的人都會不顧一切地爭取，但眼前的這個男人，田駿，面對能夠演出《賽德克·巴萊》，好不容易有了演藝機會，他卻冷靜得像從未發生過一樣，為的就是親愛的家人。因為他們，讓這個曾經活躍於運動場上、也曾夢想進入演藝圈的熱血男兒，甘願放下自己內心的憧憬，成為一個有責任有肩膀的男人。

從小生長在花蓮縣秀林鄉的田駿，比起一般的原住民小朋友，其實算是很幸運的。

我的父親是刑警，母親是學校老師，在這個由公務員組成的家庭裡，無論是經濟收入或教育學習，我比一般原住民孩子得到的更多。所以對我來說，我想我是幸運的。

但天生好動的個性，讓田駿在求學階段始終以體育為先。從小學參加羽球隊到國中沉迷於打排球，他在學校一直是以體育長才活躍於同儕之間，唯一讓他一度引以為傲的課業，是英文。

我還滿喜歡英文的，因為從小就喜歡看外國電影，所以碰到外國人，我都很開心、也滿敢嘗試和對方聊天，但學校英文考試就是考不好。很奇怪，可能是我不喜歡背書吧。老師們也覺得很納悶，明明認為我有語言天分。哈哈哈！

天真爛漫的個性讓田駿並不以為意，依然一有機會便和外國人打交道，只要不必動手寫字就好。

上了高中，在屏東中學打籃球的歲月裡，他體驗了人生第一次為國出征的喜悅。他代表學校參加Reebok所舉辦的「全國三對三籃球賽」，一舉奪下全國冠軍，取得代表台灣前去德國法蘭克福參加國際邀請賽的資格。

那時候整個樂歪了，你能想像一個十六歲的小子為了國家比賽出征的心情嗎？原以為能因此去德國玩七天，結果坐飛機就花了四天、兩天比賽，剩一天偷偷跑去喝了德國黑麥啤酒。還是很開心啦，呵呵。我還和心目中的偶像俠客歐尼爾合照，真是太幸運了。

高中畢業後，田駿並沒有選擇報考旁人認為理所當然的體育系，反而選擇了另一項興趣：觀光事業學系。在大學磨了四年，畢業後的田駿到飯店實習，摸索著最適合自己的方向，最後因緣際會在健身中心找到理想工作。他從最基本的泳池救生員開始，進階到游泳教練，最後跨足「健身教

田駿

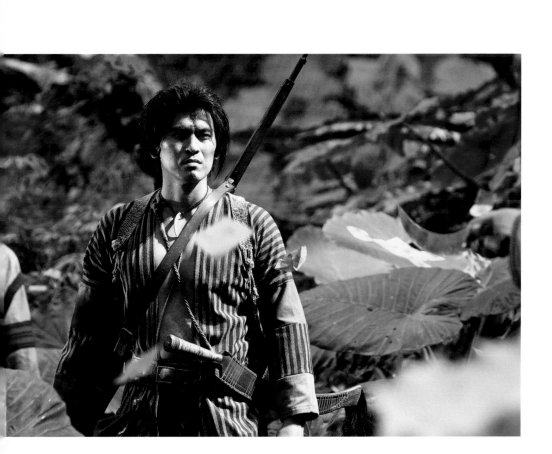

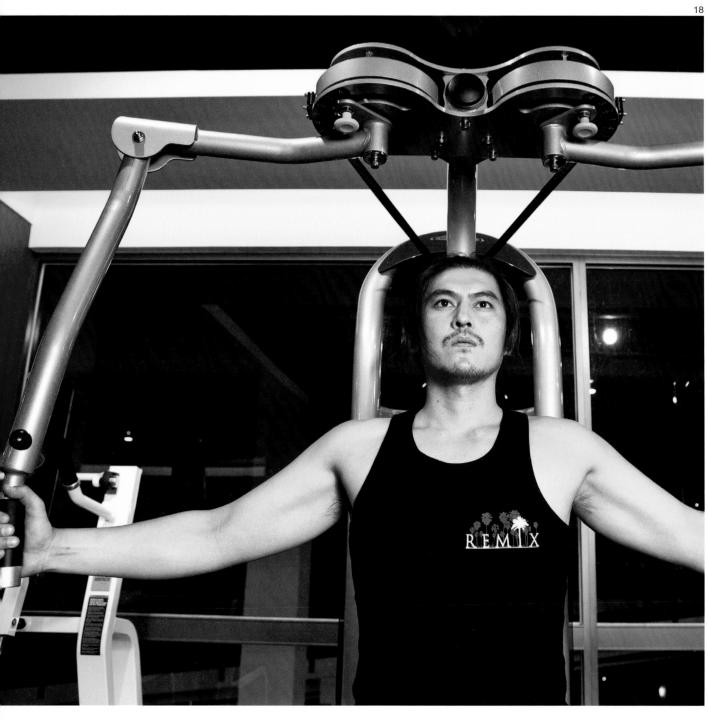

練」與「部門主管」。對於這一切，他最感謝的是他的老闆。

對田駿來說，如果最幸運的事情是能從事自己喜歡的工作，那麼最驚喜的遭遇莫過於能參與《賽德克·巴萊》這部電影。由於父親對於原住民文化的研究與推廣始終不遺餘力，因此將田駿推薦給當時正四處募集演員的魏德聖導演，而讓田駿有了演出的機會。

其實最高興的，就是透過這部戲更加認識自己族群的文化，並且認識了這麼多朋友。這是我從未想過的。希望未來不只是台灣，甚至全世界的觀眾都能來看看這部電影，大家都能用自己的想法，參與、了解這個令我們驕傲的故事。

始終像個大男孩的田駿，在粗獷外放的外表下，藏著一顆細膩體貼的心。擺盪在最大的抱負與最小的幸福間，或許是困難而辛苦的，但他知足的個性以及願意為家人付出一切的責任心，讓人感到很安心。無論最後有沒有走上演戲這條路，他都是個令人敬佩的男人，一匹為愛為家的駿馬。

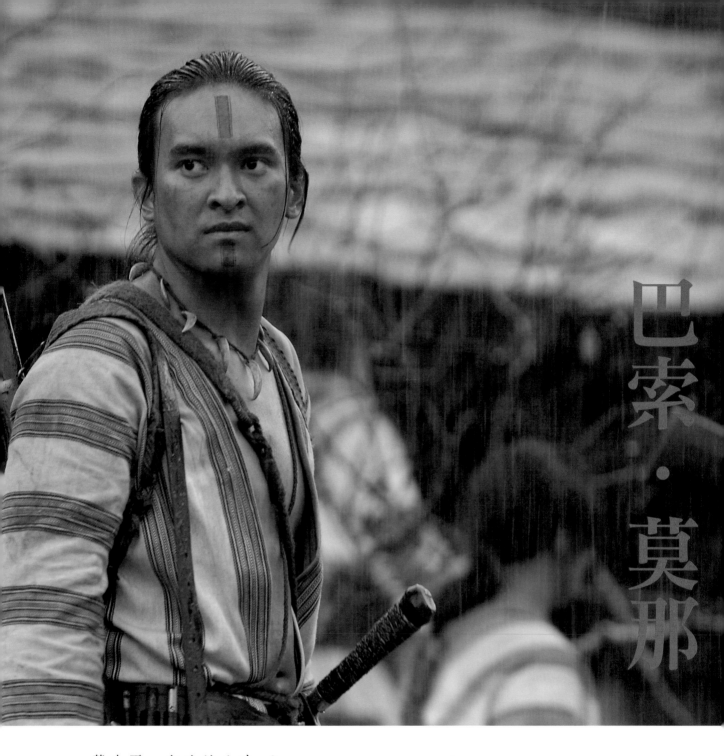

巴索・莫那

李世嘉

我覺得，人生有時候是很奇妙的，當你謹守本分，認真去過生活時，心中隱隱期盼的好事就會來臨。對此我除了感謝以外，就是一步一步去珍惜。就好像登山一樣，當你用雙腳認真地走上頂峰時，所得到的代價與報酬是布滿全身的，包含眼前的陽光。

不同於大多數熱鬧的原住民家庭，世嘉從小所成長的環境，很多時候是有點寧靜，甚至能聽見山林的呼吸。父親是原民會藤

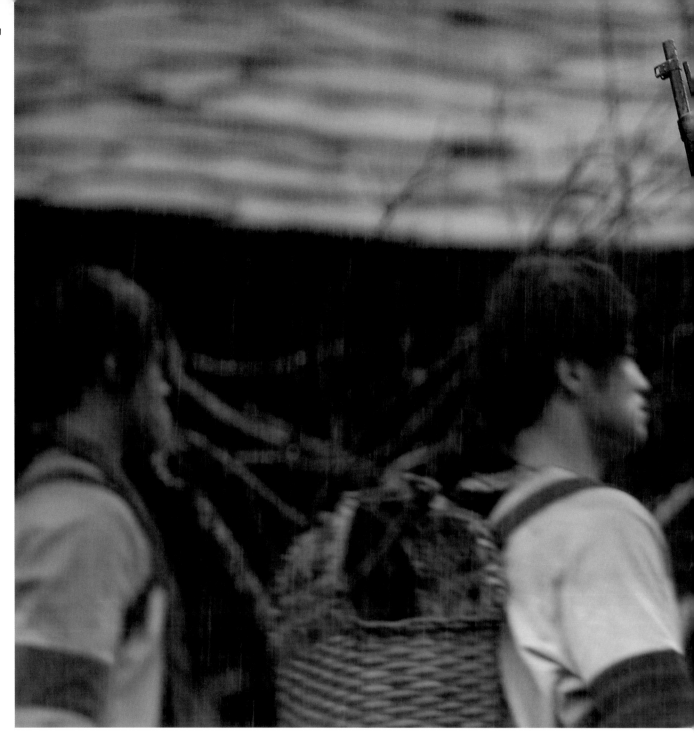

編工藝社的成員，也致力於原鄉觀光果園的開發。站在山坡上往他們家一望，碧水櫻林，鳥語花香，環繞著一股脫俗的氣味，全家人也幾乎滴酒不沾。或許是在這樣靜謐、規律的環境下長大，國中後步入青春期的世嘉，其實是有點壓抑，甚至易怒的。

以前我的脾氣很不好，班上同學下課時間在玩鬧時，若有誰吵到我睡覺，就會被我大聲斥喝。因為以往不善於表達心裡的感覺，好像只有大自然了解我所喜歡的平靜，所以很多事情容易透過情緒去表現。

長大後的世嘉，隨著年齡的增長，漸漸懂得控制自己的脾氣。對於事情的看法，也由過去的一元二面，轉變成冷靜的多向思考。參與《賽德克・巴萊》演出時，他不但將「冷面悍將」巴索・莫那外冷內熱的性格飾演得唯妙唯肖，也常協助劇組解決拍攝環境所遭遇的很多難題，還曾受到工作人員邀請，加入其他戲劇的幕後工作。而原本對於未來方向還感到有些迷茫的世嘉，一件在他人生中至關重要的美事，也正巧合地開始醞釀。

一次因緣際會，世嘉加入了台灣著名高山嚮導團隊「雲豹登山隊」，在這份工作中找到了熱情與嚮往。他常帶領許多國內外慕名而來的登山客，攀越一座座象徵國家精神的名山百岳。在登山的過程中，他不僅要注意旅客的身體狀況，也要就高山上

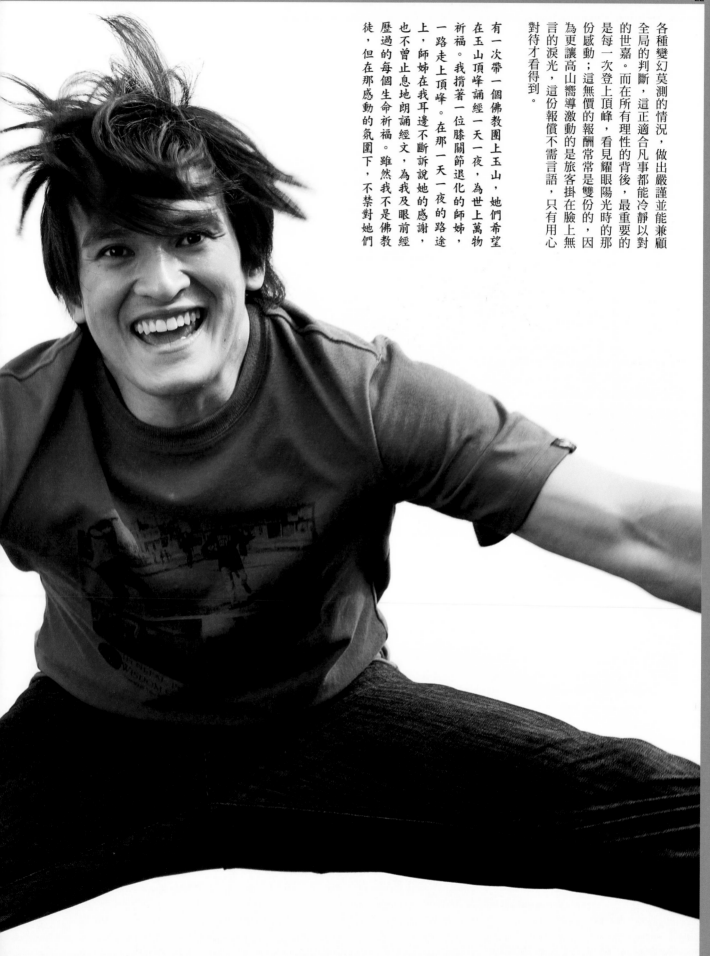

各種變幻莫測的情況，做出嚴謹並能兼顧全局的判斷，這正適合凡事都能冷靜以對的世嘉。而在所有理性的背後，最重要的是每一次登上頂峰，看見耀眼陽光時的那份感動；這無價的報酬常常是雙份的，因為更讓高山嚮導激動的是旅客掛在臉上無言的淚光，這份報償不需言語，只有用心對待才看得到。

有一次帶一個佛教團上玉山，她們希望在玉山頂峰誦經一天一夜，為世上萬物祈福。我揹著一位膝關節退化的師姊，一路走上頂峰。在那一天一夜的路途上，師姊在我耳邊不斷訴說她的感謝，也不曾止息地朗誦經文，為我及眼前經歷過的每個生命祈福。雖然我不是佛教徒，但在那感動的氛圍下，不禁對她們

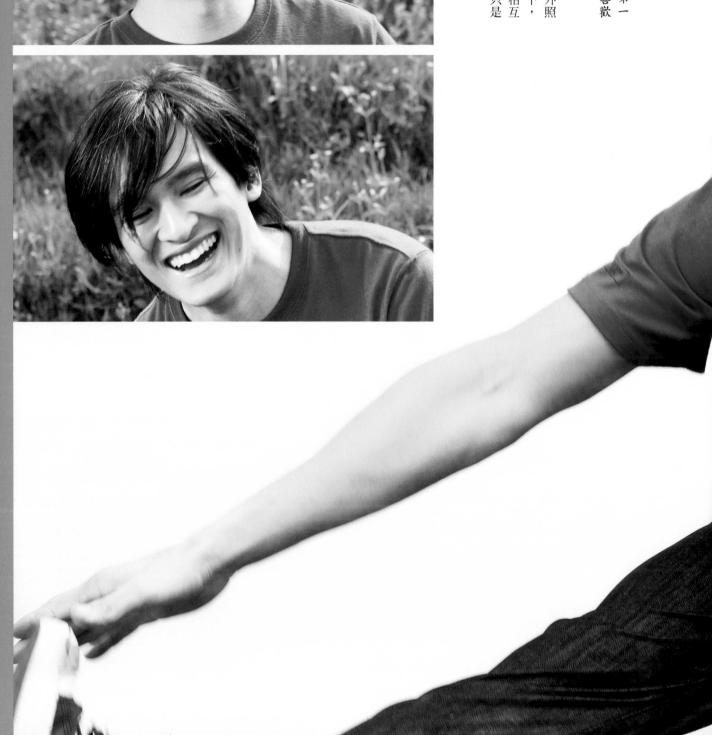

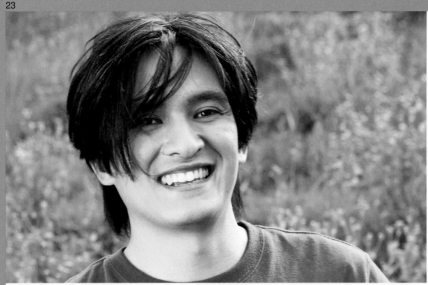

23

的大愛與執著感到佩服，那是我第一
次，感到這段山路這麼長，也這麼喜歡
我的工作⋯⋯

當世嘉走上頂峰，寧靜的陽光從百里外照
射過來，眼前的萬物都在溫暖的叮嚀下，
從睡夢中醒過來，一切都在這個瞬間相互
理解、相互包容。所謂的脫俗，不再只是
世嘉一個人，這一刻，它是全世界。

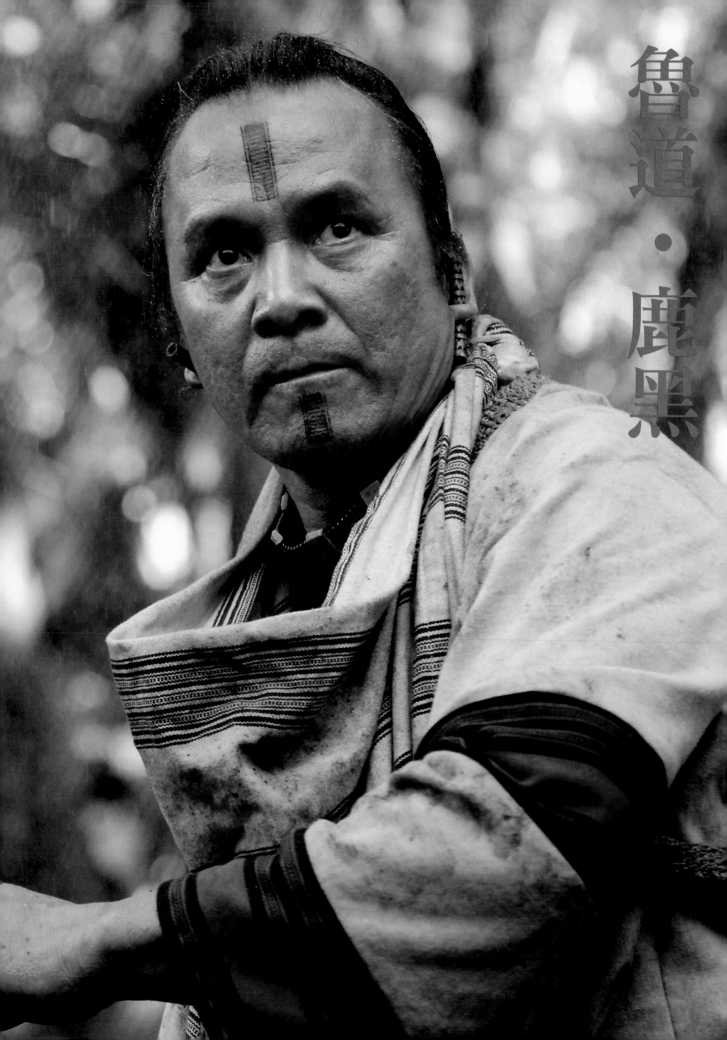

魯道・鹿黑

曾秋勝

演出莫那‧魯道紀錄片的時候，在最後走上山頂那一幕，我的腳不小心踩到石頭絆了一下，心裡想說慘了，畫面這下壞了。但就因為這一絆，反而演活了莫那悲壯赴死的淒涼身影。

八年前，《賽德克‧巴萊》五分鐘試拍片段裡，宛如詩歌般的仰天呢喃，為兒子莫那‧魯道的壯烈出征，拉開了神話般的序幕。飾演父親一角的，正是曾秋勝老師。而在更早之前，秋勝老師三十八歲那年，曾經在一部《莫那‧魯道》紀錄片中飾演莫那‧魯道。之所以會與這位傳奇英雄擁有這麼深的淵源，源自於一座為川流環繞的島狀台地，霧社事件遺族所居住的家鄉，川中島社，今稱「清流部落」。

從小生長在清流部落的秋勝老師，從父親與村裡前輩們口中聽到的「霧社事件」不只是故事般的記憶，而是宛如切身感受的傷痛。因此，秋勝老師對於自我的要求很高，不希望旁人在他們身上只看見歷史的傷痕，所以除了當兵時期，秋勝老師從未離開家鄉。就算到了外地，也是為了磨練建築工藝與農耕種植的專業技巧，以便回鄉重新發展、再造，讓這座曾被歷史囚禁的孤島重新發展起來。而在一次喜宴場合中，秋勝老師被《賽德克‧巴萊》的劇組人員相中，希望他能參與當時的五分鐘試拍演出，這對秋勝老師而言有莫大的意義。

「我爸爸曾經參與霧社事件，當年他與叔叔在公學校救了一位日本小孩，讓他免於被出草的命運。六十年後，那孩子已經長大年邁，他曾來到台灣想見我父親最後一面，說出他當年說不出的感謝，但我父親婉拒了，我知道爸爸把感受留在心裡。每當想到這段過去，你就能明白為何那瀰漫在公學校操場上的白霧會讓人哽咽。」

當年拍完《賽德克‧巴萊》五分鐘試拍片段之後，秋勝老師就堅信，導演未來一定會拍完這部電影，讓這個故事呈現在世人面前。果然在八年後，秋勝老師穿上代表賽德克靈魂的紅色族袍，在鏡頭前為莫那‧魯道唱響了反擊前的戰歌，完成了他的心願。

如今的秋勝老師依然在部落裡致力於建築工藝的雕塑與民俗木製雕刻，還細心培育著楊梅果園。放眼清流部落後的山林，有四甲大的地都是秋勝老師每天四點鐘起床、上山辛苦種植出來的，未來將要發展成觀光果園，促進部落的經濟。在澆下一手甘霖、將獵刀換成鋤頭的年代，秋勝老師依然揮舞著賽德克勇士的戰魂，用現代的方式，為祖靈、為家鄉而戰。

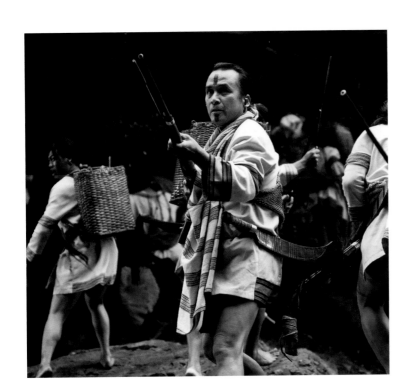

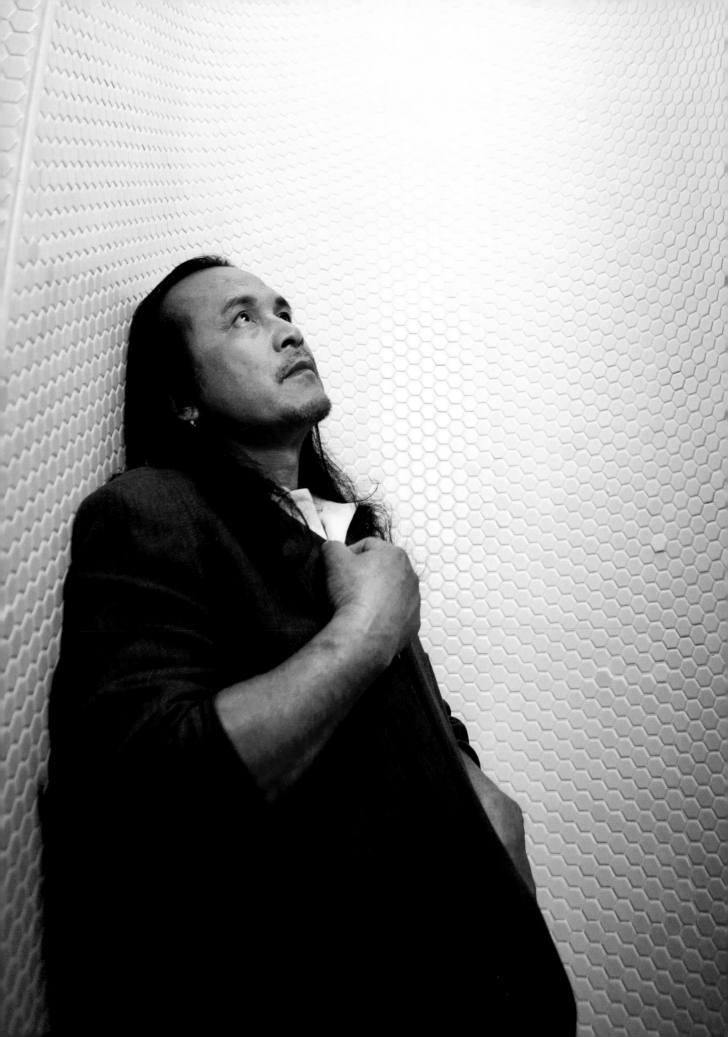

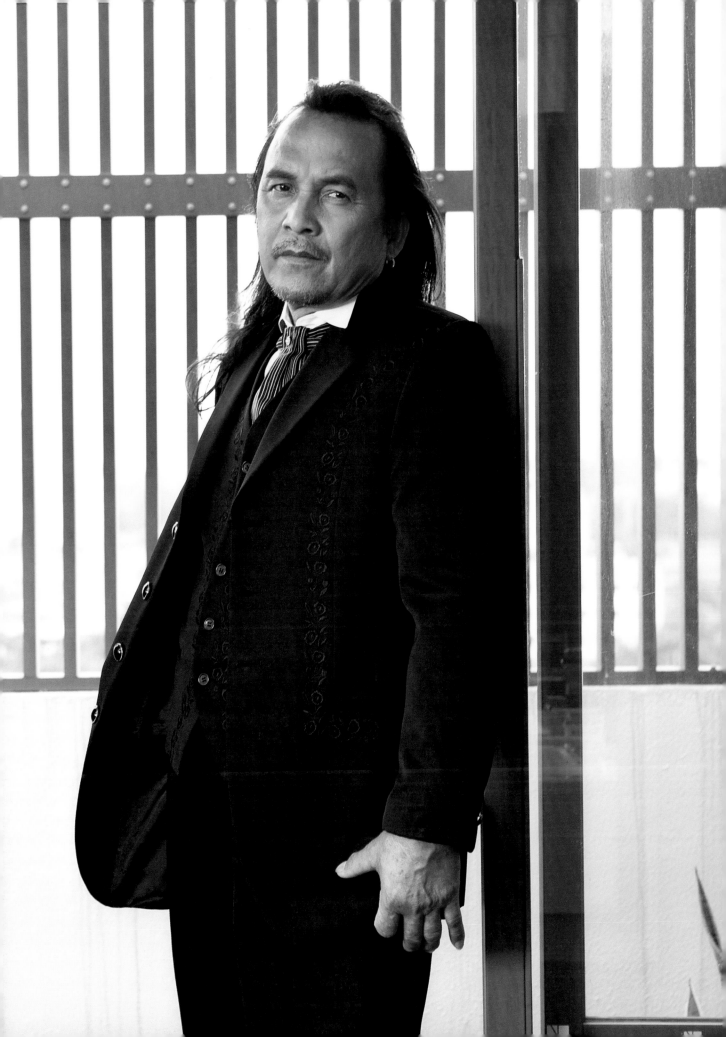

種
植東西就像帶小朋友一樣，要有
耐心。就算小鬼頭們哭哭鬧鬧，
還是要認真地帶領他們，最後就能夠爬
過山、渡過河，完成拍攝，圓滿收割。

有人說，看天吃飯的人最懂得知足常樂。
從廬山一隅向前方台地望去，綠水相間，
稻野縱橫，那是松柏向上天借恩、還諸大
地的地方。每年的春耕、秋收，日復一
日，松柏用汗水實實在在灌溉出遍地的生
機盎然。

松柏這種樂天知命的草根性，從他一貫處
事的樸實態度就看得出來。

小時候即生長在廬山的松柏，一直是個憨
厚溫純的孩子。中學到埔里住校念書，曾
經一度想朝籃球運動發展，但後來就讀高
中農業科系時，發現自己其實適合敬天植
地的農耕生活，所以退伍後便前往台中清
境農場，開始從花卉的種植培育逐步學習
經驗，了解如何適應在變幻無常的自然環
境中培育生命。

後來在購買肥料的途中，他被魏德聖導演
一眼相中，參與了《賽德克·巴萊》的演
出，把樂天隨和的性情帶進角色裡，也帶
進同鄉小演員們的心中。拍攝期間，松
柏帶領著飾演少年隊的同鄉小朋友跋山涉
水、翻山越嶺，跟隨劇組到處拍攝，像父
親一般，耐心扮演支持者的關鍵角色。

現在的他回到自己的家鄉廬山，開始種植
大白菜與茶葉，希望能培植出優良有機的
食材。除了自給自足之外，他想讓更多人
感受到廬山山水灌溉後的美味，為故鄉的
自然傳承做出最直接又美好的貢獻。仰天
一笑，對松柏而言，一切都是一樣的樸實
直敘，用心為本。

陳松柏

烏布斯

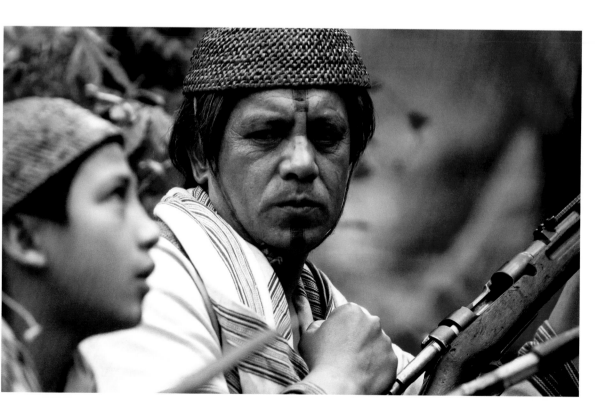

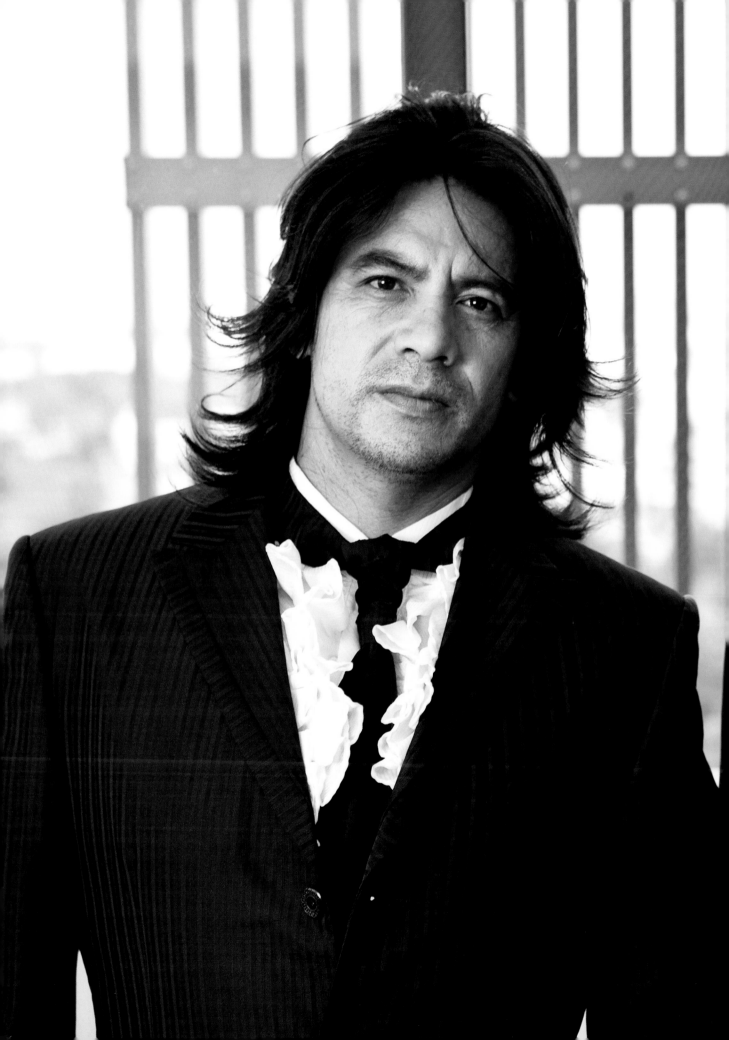

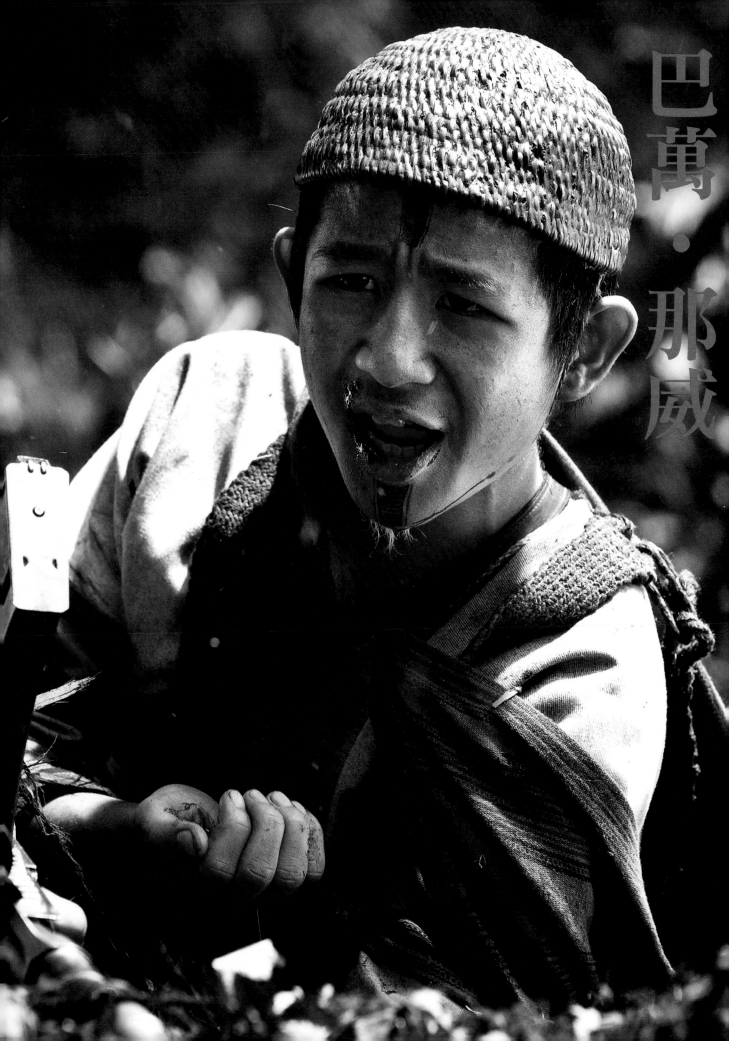

巴萬・那威

林源傑

我印象最深刻的一次，是國二的一場角力比賽，我輸給一位學長，那次回去之後便更加努力練習。下學期的比賽我又遇見他，但這次，我贏了。我的努力給了我最好的一次歷練。

居住在南投縣仁愛鄉眉原部落的源傑，從小是個有點頑皮、但大多數時間又很安靜的孩子。在母親的嚴格教育下，他了解到在外無論多想搞怪或調皮搗蛋，都要先想到家人，不可任性而為。

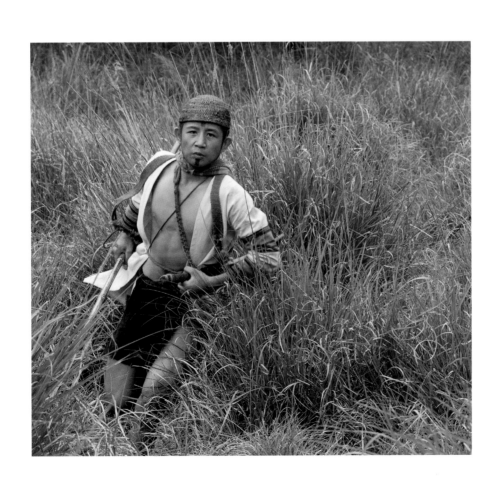

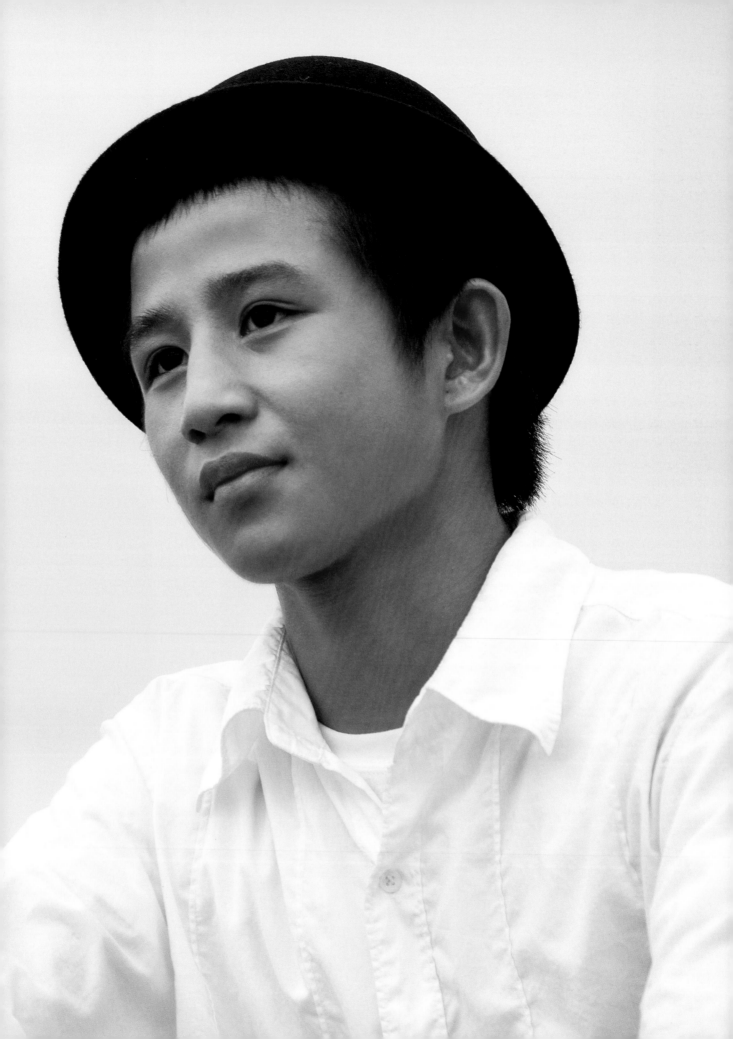

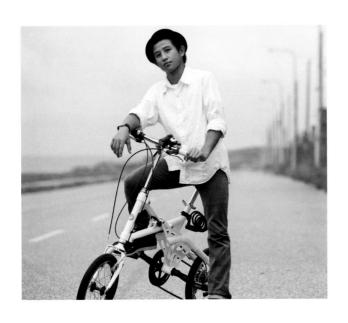

不是說我特別懂事或乖巧，很多時候只是不想讓媽媽擔心，或是挨媽媽打或責罰。所以在學校就算想和同學打架，我腦海中便會想到媽媽生氣的樣子，於是作罷、不玩了，把精力花在運動上。

小學便參加籃球校隊的源傑，一度也希望能專注打球，夢想將來加入NBA。但升上國中後，學校並沒有籃球隊，所以在依然喜歡體能運動的狀況下，他轉往自己想都沒想過的項目：角力。

個子比較瘦小的源傑，在練習角力的過程中，往往會對上比他高壯許多的對手。他靠的是一股無所畏懼的拚勁，以及好似能以蟻搏象的勇氣，總能在劣勢中反敗為勝，也讓他在全縣比賽中屢次為學校拿下金牌。原本在全國賽始終未能獲得佳績的他，終於在二○一一年六月以連勝七場的破竹之勢，拿下全國運動會青少年組角力冠軍，為自己的故鄉再添榮耀。

「他就是很認真，訓練從不遲到，比賽從不放棄，而且很清楚自己要的是什麼。」同樣是《賽德克·巴萊》演員的角力教練曾伯郎，看著自己的學生拿下冠軍，欣喜地這麼說。

即將畢業的源傑已選定能繼續練習角力的高中，準備朝向更高的目標邁進。雖然眼前奮鬥的場合並不是小時候夢想的職業籃壇，但始終「永不放棄」的他，相信一定能在未來的國家級、甚至世界級的職業角力場上大放光芒。

馬赫坡少年

孫俊傑

我們鄰村有個大哥哥，身高才一六八，就在我面前跳起來灌籃了。我看到的時候，哇……！這就是我心目中的英雄啊！我長大之後一定也要像他一樣。

從小在廬山長大的俊傑，不知道是否因為腳下所踩的地方正是賽德克族英雄、莫那‧魯道的故鄉，志氣很明顯比同齡小朋友來得高。

運著比手掌還要大的球，在球場上恣意奔跑，時而起身上籃，時而舉手投籃，好似擁有無止境的體力般。在活潑好動的外表下，母親口中的俊傑是個乖巧又聽話的孩子，常會幫工作繁忙的母親分擔許多家事。關於這一點，從他這麼小就能跟著劇組到處拍戲、橫跨這麼多高山峻嶺，卻從不任性帶給工作人員困擾的紀錄來看，自然能理解俊傑是個如何「獨立又貼心」的孩子了。

在學校的他也是老師心目中的優等生。不但課業、體育項目都名列前茅，母親還爆料他其實是個情書收不完的小情聖呢！即將要升國中的俊傑，現在最大的目標是加入籃球校隊，希望能像村裡他所崇拜的一位大哥哥一樣打入國家聯賽，並有機會赴美國發展，為家鄉爭光。

我將來要加入NBA，在國際比賽打球，我一定可以。

從他說到興奮處即露出明亮、堅定的眼神來看，這位英雄故地的後代子孫，一定能在自己的未來「運」出無限可能！

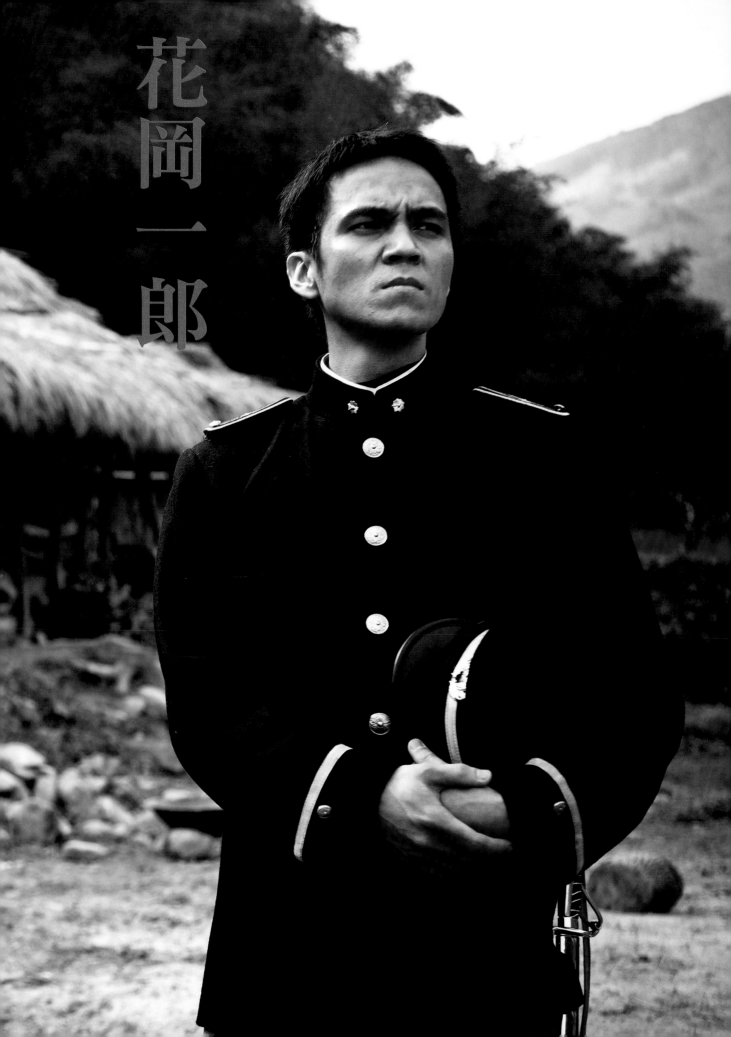

花岡一郎

徐詣帆

父親寫給我的信,對我的影響很大。每當我失意的時候,都會打開來讀個一、兩遍,包括演《賽德克·巴萊》最困難的幾場戲時,也是這封信讓我得以投入情緒、演好到位。而在殺青之後,我放那封信的錢包掉了,對我來說,好像也放它自由了一樣。

從小生長在花蓮縣萬榮鄉的詣帆,對於故鄉一直有著自稱「萬榮之子」的驕傲。對他來說,故鄉的一草一木、一山一水,都是他的表演養分。從他不按世俗常規的學習方式、勇闖音樂系的過程,便能看到那在大自然中養成的赤子之心。

從小學到高中,從未接受過音樂教育的詣帆,在高三那年單純因為熱愛唱歌,決定報考音樂系。

一般音樂系的學生都是在國中、高中就從音樂班一路念上來的,而我從未受過任何音樂教育,連樂器都不會。幸好有一位老師認為我還有點唱歌天分,這讓我有了信心去挑戰。

打定主意非「文化大學音樂系」不讀的詣帆,大學聯考一共考了四次。除了跟著老師進修聲樂之外,副修的鋼琴則是苦練同一首曲子應考了四年,考到連文化大學的教授都記住這個不肯放棄的小子。由於父親一封信的慰勉,加上從不輕易妥協的韌性,一度荒唐叛逆想要放棄的詣帆,終於在第四次順利考上文化大學音樂系。

考上的喜悅讓他忘情地高歌、飛舞,殊不知,這才是另一項考驗的開始……

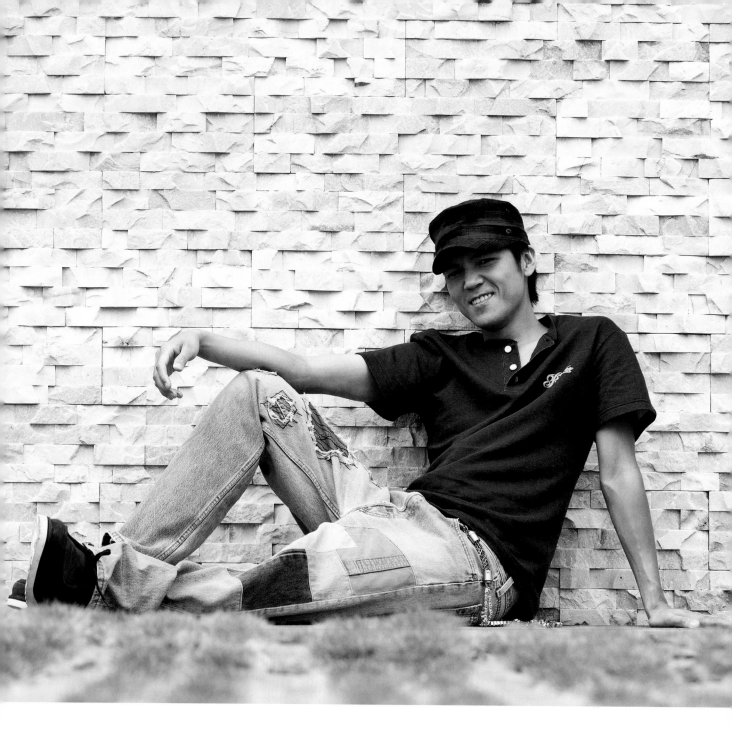

如同我前面所說的，班上的同學全都是從小接受一貫音樂教育上來的學生，只有我是半路出家。你可以想像那種壓力……

為了不讓自己在好不容易開始的夢想中提前出局，詣帆必須比其他同學多花上二到三倍的時間準備考試，常常在大家出外享受青春歡愉的同時，他仍關在家裡苦讀從未接觸過的音樂理論。就在這樣的努力下，他不但大學順利畢業，還考取了研究所，也如願進入他夢寐以求的表演事業。

雖然在台灣尚未健全的表演環境下，要以舞台劇演員為志業是辛苦又不易謀生的，但詣帆天真不失謹慎的個性，依然努力想靠自己的辦法圓夢。就在親友偷偷幫忙報名試鏡的因緣際會下，他遇見了《賽德克·巴萊》。

我相信，《賽德克·巴萊》這部電影不僅讓我更了解先人歷史的足跡，也讓我從舞台跨足影像，使表演經驗更上層樓。我也會把握這樣難得的機會更加努力，讓我的家鄉為我感到驕傲。

總是不忘提到心中最眷戀的故鄉，相信這位「萬榮之子」會在未來表演的版圖裡，努力種下心中不曾抹滅的森林，讓微笑的赤子之心散布在每一個舞台上。

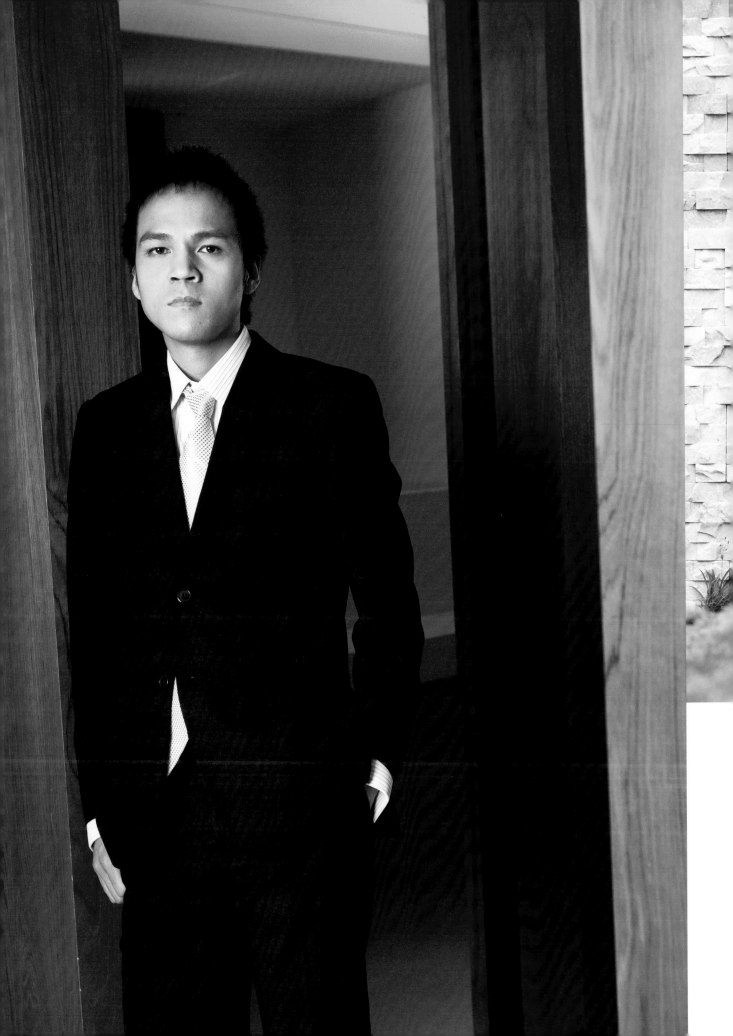

蘇
達

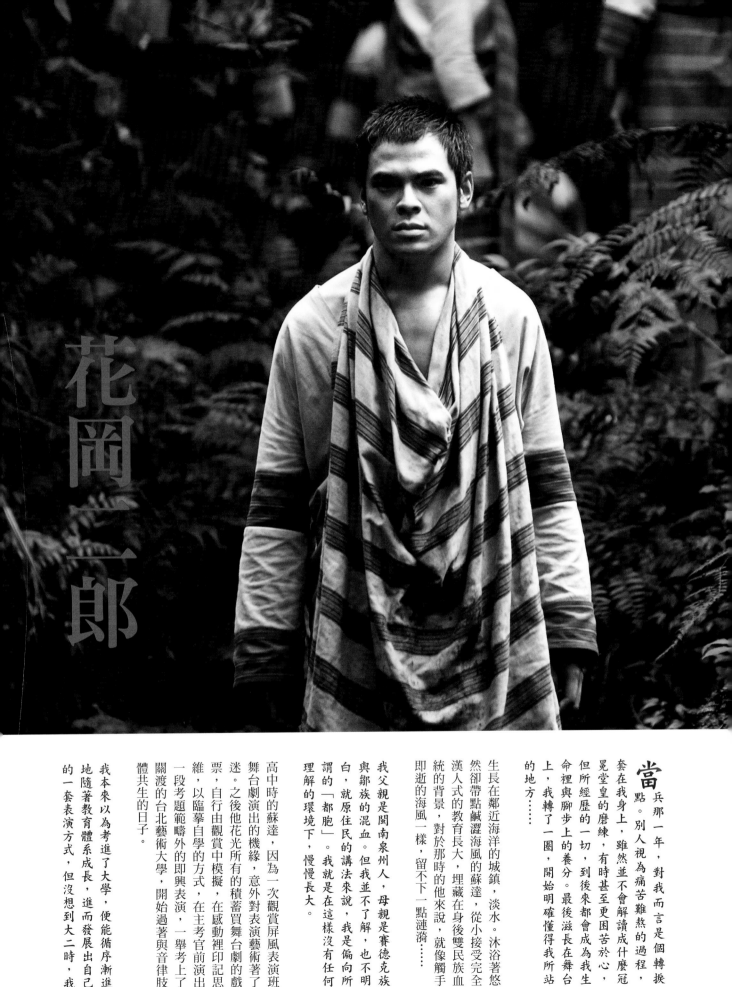

花岡一郎

當兵那一年，對我而言是個轉捩點。別人視為痛苦難熬的過程，套在我身上，雖然並不會解讀成什麼冠冕堂皇的磨練，有時甚至更困苦於心，但所經歷的一切，到後來都會成為我生命裡與腳步上的養分。最後滋長在舞台上，我轉了一圈，開始明確懂得我所站的地方……

生長在鄰近海洋的城鎮，淡水。沐浴著悠然卻帶點鹹澀海風的蘇達，從小接受完全漢人式的教育長大，埋藏在身後雙民族血統的背景，對於那時的他來說，就像觸手即逝的海風一樣，留不下一點漣漪……

我父親是閩南泉州人，母親是賽德克族與鄒族的混血。但我並不了解，也不明白，就原住民的講法來說，我是偏向所謂的「都胞」。我就是在這樣沒有任何理解的環境下，慢慢長大。

高中時的蘇達，因為一次觀賞屏風表演班舞台劇演出的機緣，意外對表演藝術著了迷。之後他花光所有的積蓄買舞台劇的戲票，自行由觀賞裡印記思維，以臨摹自學的方式，在主考官前演出一段考題範疇外的即興表演，一舉考上了關渡的台北藝術大學，開始過著與音律肢體共生的日子。

我本來以為考進了大學，便能循序漸進地隨著教育體系成長，進而發展出自己的一套表演方式，但沒想到大二時，我

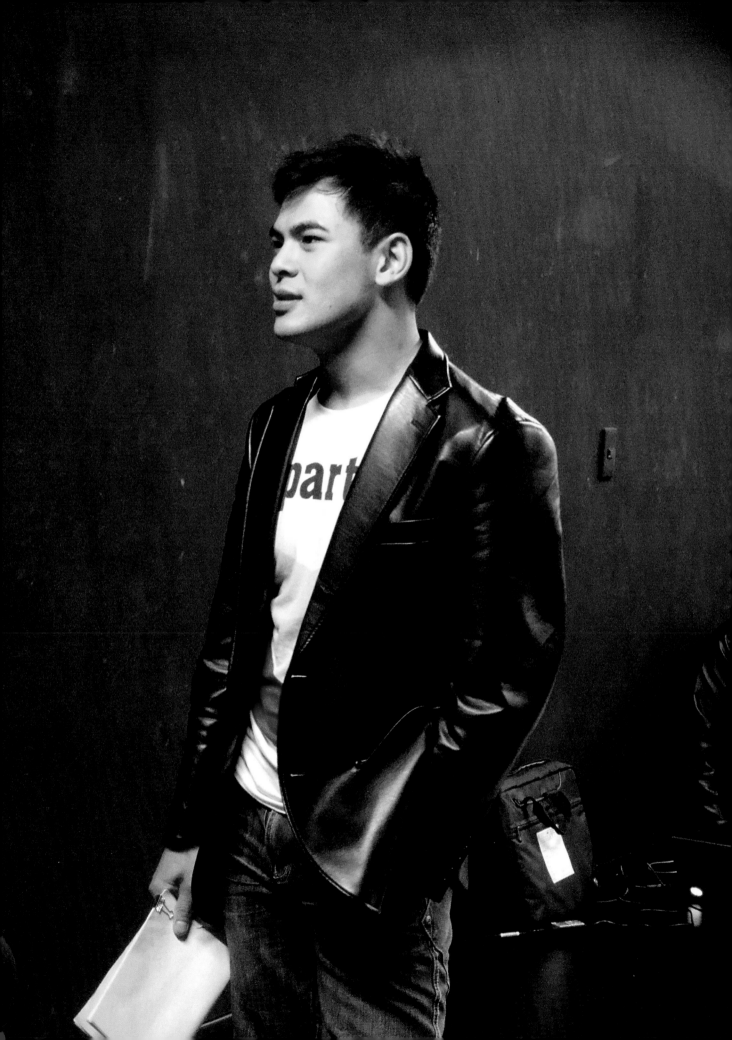

43

那從沒受過生命歷練與正規訓練的表演面貌，便在不斷重複的曝光下，停下了腳步。

跳脫不開千篇一律表演方法的蘇達，在大二時毅然決然休了學，想藉由當兵的時間，沉澱自己混雜的內心。殊不知擁有一顆自由表演藝術靈魂的他，站在甲板上，眼見著望不盡的無邊無際，反而更加禁錮了他的心。

有好幾次真的受不了想要逃離，但我知道不可以。這是一個必經的過程，像蝶脫蛹、蟬脫殼一樣自然不過的旅程。就在這樣反覆掙扎又回歸平靜的過程裡，內心的更多面貌誕生了，所謂的生命歷練，就這麼浮上了海平線。

退伍後彷彿脫胎換骨的蘇達重回學校，開始將蓄積已久的爆發力翻旋在舞台上。在每一場、每一齣戲裡，歷練不斷迴旋累積，使得今時今日的他，已經是舞台劇領域頗有名氣的表演者，較為近期的是在花博舞蝶館與原舞者和屏風表演班共同演出的《百合戀》，以及日本劇場名家鈴木忠志來台所編導的新版《茶花女》。蘇達收放自如的精湛演出，令觀者印象深刻。

其實所謂的表演，就像生命一樣，是個不斷尋找自己定位與未來的過程，而定位的圓心，往往和自己的成長背景與過去有關。我停下來來思考這件事的時候，

母親那邊祖靈的召喚，在我不曾去理解的背景山頭間，吹起了山嵐大風。

一直希望有足夠的能力幫助更多人的蘇達，重新理解自己的成長背景之後，決定把所學所長，投注於原住民的藝術創作領域。除了擔任著名舞團「原舞者」的編導之外，他也走入校園，指導對表演有熱情的學生更專業的戲劇課程，幾位演出《賽德克·巴萊》的演員也曾受過他的細心指點。

演而優則導的蘇達，正一步步往他所夢想的原住民劇場邁進，最新的導演作品為舞台劇《台式「婦女的祈禱」》，劇中創造了三位不同面貌的台灣女性，她們複雜交錯的自白情緒，融匯了許多針砭時弊的社會議題，以及有趣的誇飾橋段，搞笑中不失劇情的節奏與表達性。蘇達覺得在戲劇創作中，信念是最重要的，必須要咀嚼了之後才能再投射給觀眾，而他也覺得表演最迷人的地方就是在這裡：演員將滿腹的情緒，留滯迴旋在舞台上，然後坐到台下，誠實地與自己進行對談。也就是這樣的認真與執著，使得蘇達的表演風格一如他的人生，永遠是那麼明晰睿智。

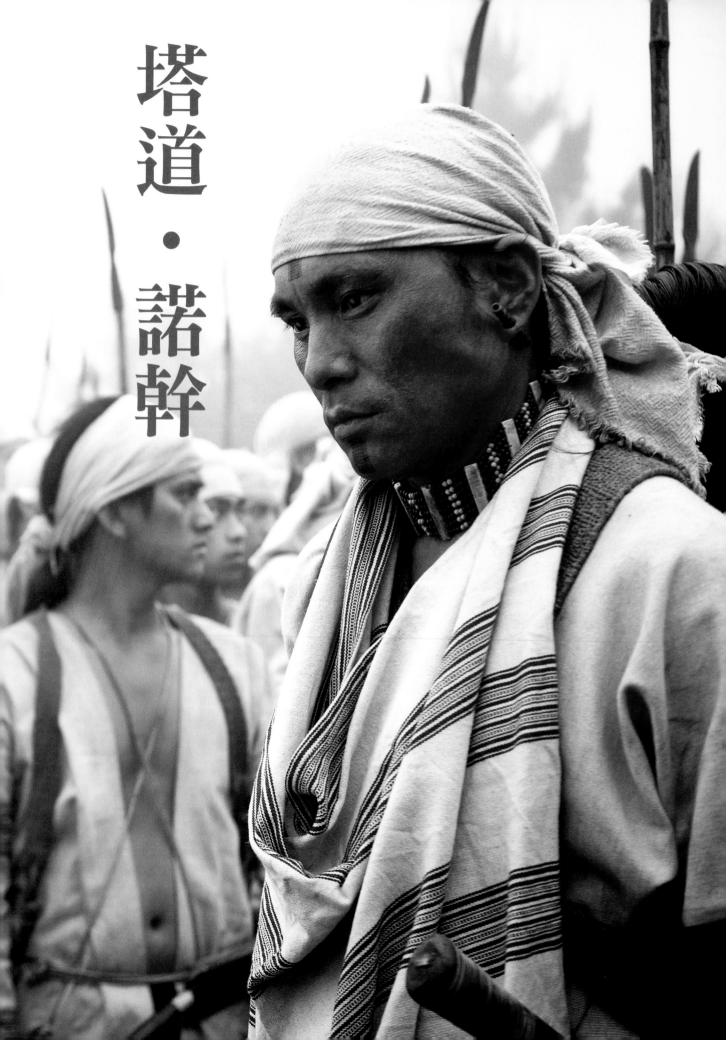

塔道・諾幹

走己喜歡的石頭，在上面坐了下在盧沽湖的岸邊，我找了一顆自

來，輕撥了一個和絃，就這麼唱了起來，從背後把吉他移到身前，扭了扭

音

端，傳來了女孩子的歌聲，唱的是我聽愈唱愈起勁，愈唱愈大聲。突然湖的彼來。隨著太陽光橫移向湖的另一端，我

隔著盧沽湖，與映射滿天的湖光山色。不懂的方言。我們就這麼對唱著，中間

回家了一樣。我覺得……這就是我要的地方，好像飛

界盡頭吧。歌聲能傳達到最遠的地方，那可能就是世而是無止境的流浪。流浪的終點，就是他麼在阿飛身上，擁有的絕對不只是自由，如果每段音樂都代表某個自由的靈魂，那

音樂之路。開始與奶奶及兄弟姊妹一起生活。國中畢學四年級時離異，所以阿飛便搬到花蓮，從小生長在南投縣的阿飛，父母親在他小

的軍旅生涯。飛轉往免費的軍校就讀，開始了長達十年業後，因為家裡負擔不起升學的學費，阿

在資訊化後的時代，完全派不上用場。之後，才發現自己在軍中所學的專長，但退伍這樣下去，所以就屆滿退伍了。但退伍又服了八年役，我知道我真的不適合再報考軍校，結果考上了。三年畢業後，那時候因為家中沒有錢供讀書，我就去

漸漸發現自己其實很喜歡音樂。之後便到快。原本只是將彈唱當作興趣，沒想到竟理，晚上跟著朋友到餐廳裡駐唱賺取外阿飛回到花蓮，早上在一間飯店做廚師助廚師培訓資格，上了幾個月課程之後，訓練，結果在幾百人中脫穎而出。爭取到退伍後的阿飛，與朋友一齊參加廚師職業

開始與奶奶及兄弟姊妹一起生活。國中畢音樂餐廳Easy Five老闆的賞識，開展他的台北參加歌唱比賽，並受到當時台北知名

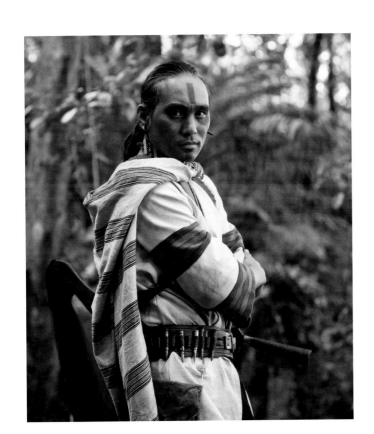

拉卡巫茂 (阿飛)

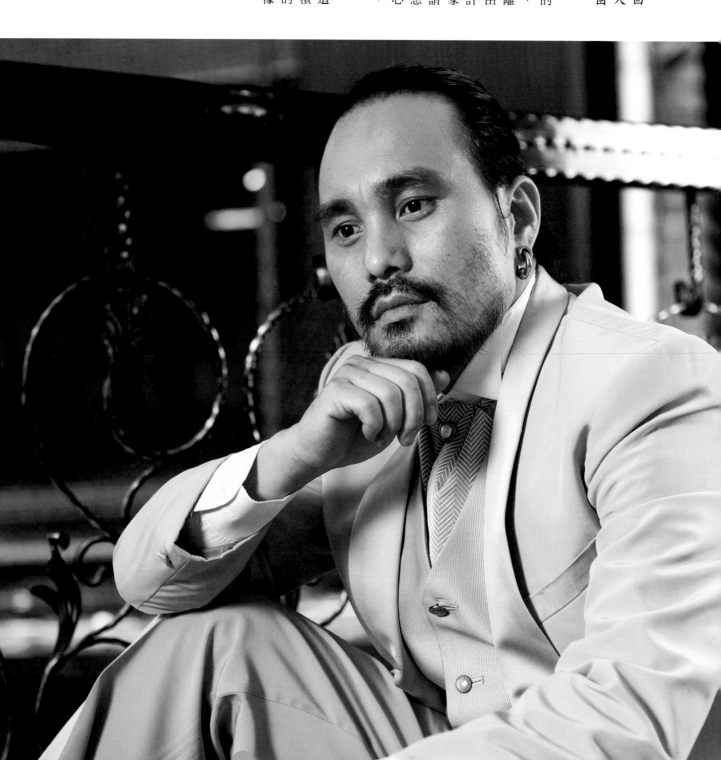

後來我與朋友合製了第一張專輯《飛回家》，很幸運的得到了金曲獎的新人獎。以為從此會一帆風順，但沒想到困難的不是路，而是人。

雖然以首張專輯奪下金曲獎最佳新人獎的殊榮，但因為與朋友間發生了合約糾紛，阿飛被冷凍了三年。三年後，阿飛脫離了朋友的公司，開始走向自我經營的自由之路。參加了雲門舞集所策畫的流浪者計畫之後，阿飛在雲南瀘沽湖，找到了離家千里外的另一個故鄉。回台灣後又以申請輔導金的方式，完成了第二張專輯《想飛》，道盡了自由的靈魂想要飛翔的心情。之後他不但參演《賽德克·巴萊》，也在多部連續劇與單元劇中演出。

現在的阿飛，不只飛翔在毫無拘束的航道上，內心的智慧與靈感更隨著歲月的累積更趨成熟、高揚，宛如背負著歷盡滄桑的羽翼，翱翔在屬於他的勇敢世界裡。就像他為《賽德克·巴萊》所譜寫的片尾曲一樣，劃過雨後，就能「看見彩虹」。

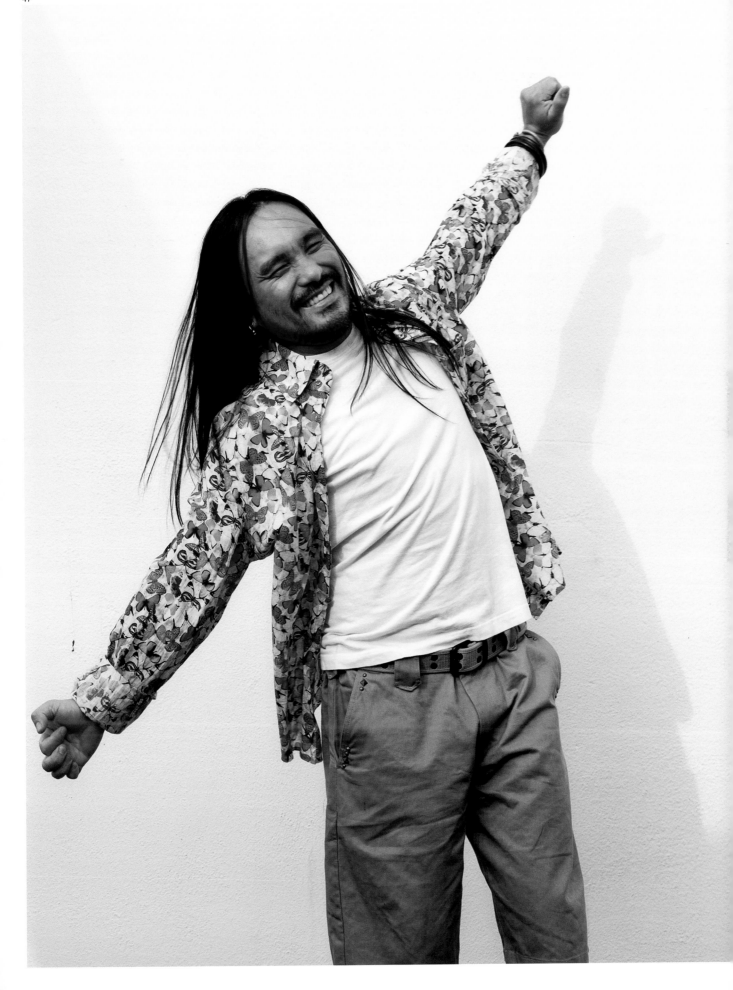

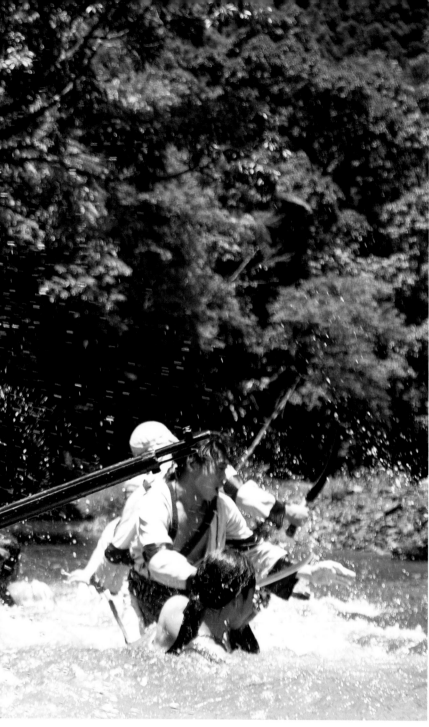

張志偉

一輛輕型機車，順著山路直溜而下。兩旁的樹蔭，在車頭兩側的後照鏡面上，形成兩股自然的綠旋。彷彿這座山林裡的生命軌跡，都在兩股綠旋裡流轉不息……穿出樹海間的坡道，寧靜的陽光正靜靜描繪出台地上的石牆瓦巷。晨起耕種的農人們，順著引導山泉進入農地的溝渠，把一手手溼漉漉的稻苗，揉進這片土地的肝腸。

輕型機車停靠在溝渠旁，一名裸著胳膊的年輕人，拉滿漁網跳進山泉裡，將漁網由左至右埋擋住溝渠後，再翻游回岸上，閉目沐浴著陽光。好像與大自然一起融合在這陣靜謐的空氣裡。

他是張志偉，出生在南投縣中原部落的山林之子，八年前在《賽德克‧巴萊》試拍片段中，揮出祖靈刀風的最初戰士。

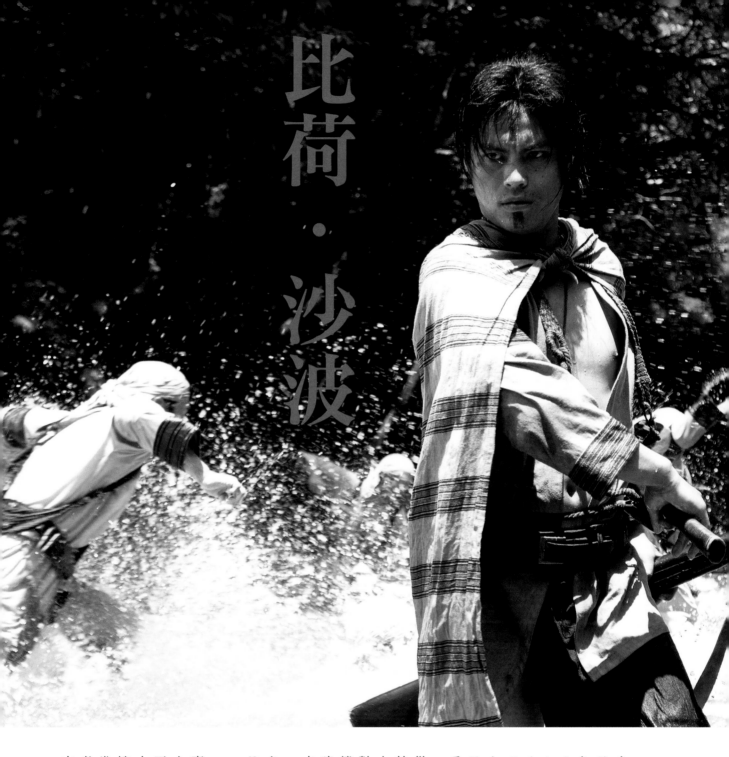

比荷・沙波

我很喜歡大自然，任何與大自然有關的活動，比如抓魚啊、跑山、打獵等等，都是我從小就在玩的，有時候會花好幾天的時間，沿著老山路爬到一個沒什麼人會去的地方，夜晚若累了生火就睡，睡完再往人煙更稀少的森林走去。重點不是要去征服一趟山路或挑戰自己的體力，而是與更大自然的環境走在一起。翻過一個山頭，若能在眼前看到一片美景，就會覺得⋯啊！很滿足⋯⋯

從小生長在部落的志偉，雖然一直很貼近於自然，但由於父親是警察的緣故，一家人常會隨著父親的調換單位，四處遷移。對於部落的感情，其實在學生時期是斷斷續續的。但天生受到大自然撫育成長的靈魂，並沒有因為往返部落與城市之間而褪去了色彩。

我不是一個硬要去思考太多事情的人，很多做法我都是憑直覺，喜歡的我就會一直做下去，不會因為環境而被改變。

高中畢業後的志偉，原本想要報考職業軍人，但體檢時驗出有輕微色盲，因而轉為正常服役。在新兵訓練的過程裡，志偉從小在山林中玩耍所鍛鍊出來的傲人體力與敏捷身手，逐漸吸引了單位長官的注意，進而推薦他參加憲兵單位的徵選。原初想考軍職但未能如願的他，在近百人的角逐中全力發揮，體能項目才剛完結即被拔擢

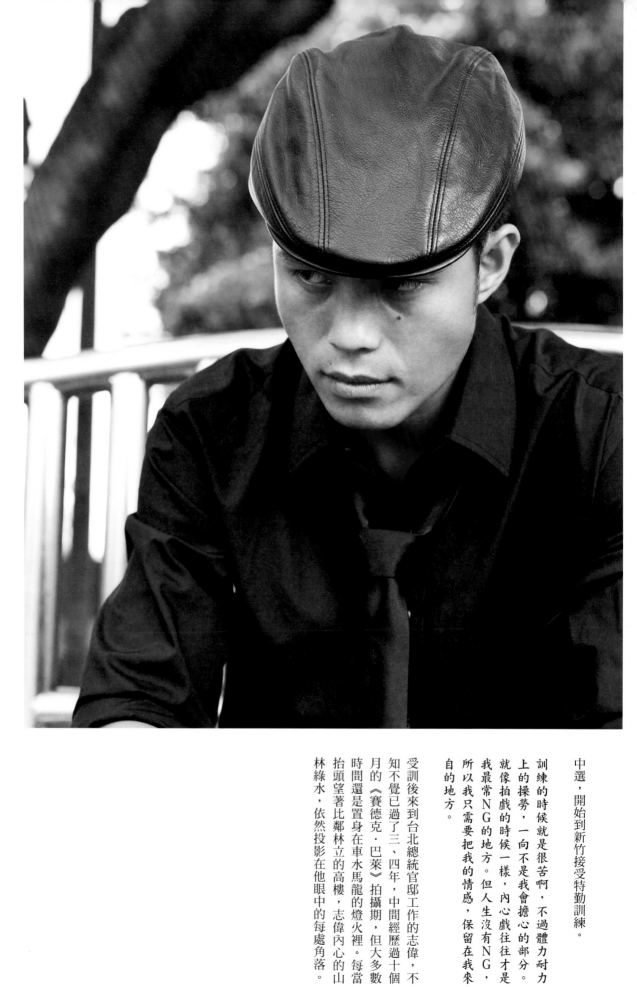

中選，開始到新竹接受特勤訓練。

訓練的時候就是很苦啊，不過體力耐力上的操勞，一向不是我會擔心的部分。就像拍戲的時候一樣，內心戲往往才是我最常NG的地方。但人生沒有NG，所以我只需要把我的情感，保留在我來自的地方。

受訓後來到台北總統官邸工作的志偉，不知不覺已過了三、四年，中間經歷過十個月的《賽德克‧巴萊》拍攝期，但大多數時間還是置身在車水馬龍的燈火裡。每當抬頭望著比鄰林立的高樓，志偉內心的山林綠水，依然投影在他眼中的每處角落。

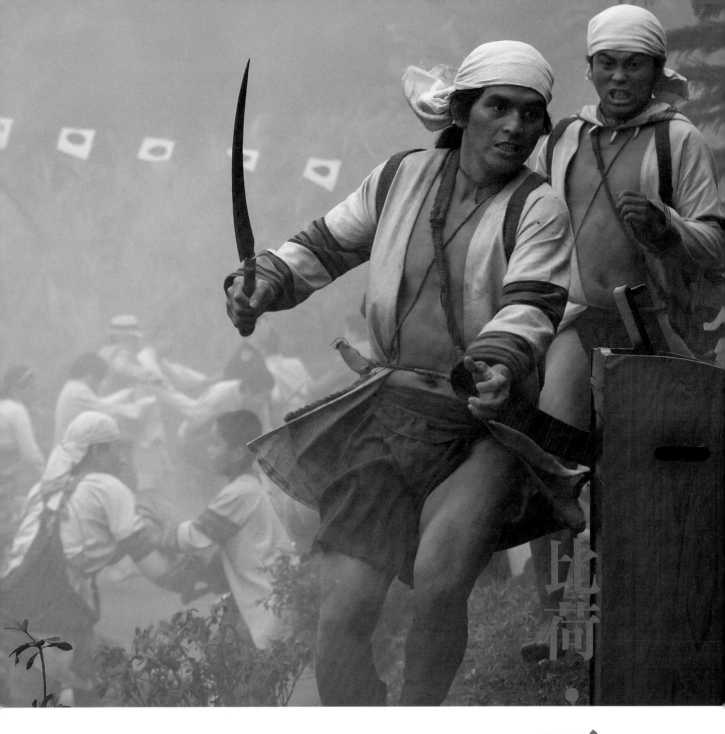

比荷・瓦力斯

有時候人是沒有辦法改變環境的，我們能做的，就是不斷地自強不息。等到機會來臨，就能勇敢地順利奪標，而不是苦苦等待，讓什麼都隨著時間過去。

《賽德克・巴萊》的眾多素人演員們，之所以能在短時間內於肢體、動作、體格等方面有這麼出色的表現，除了表演老師群的悉心指導，也要感謝一位國家級角力選手所設計的魔鬼訓練課程，而這個人，就是飾演「比荷・瓦力斯」的曾伯郎。

從小生長在清流部落的伯郎，是電影中飾演魯道・鹿黑的曾秋勝老師的次子。在父親的影響下，伯郎對於自己族群的文化歷

史一直多所研究，不同於一般成年後即離開家鄉發展的年輕人。國中時受到一位熱愛角力的國文老師啟蒙，在角力運動上展現出過人天分。雖然當時學校的環境並沒有稱得上專業的指導訓練，但他與教練就在無數次的模仿與推演下，練就出不輸科班學生的高強身手，屢次在各類賽事奪下冠軍，後來順利進入台灣一流體育學府「台中體院」，開始接受正規訓練。

有感於自己年輕時雖然熱愛角力，但部落學校沒有專業的師資與設備，伯郎自台中體院畢業之後，一面參與國內外各級比賽，一面回到故鄉的北梅國中教書，並用心爭取設立符合訓練規格的場地，以培育下一代的角力人才；其中包含飾演「巴萬‧那威」的林源傑，就是經過他的調教，在青少年角力圈嶄露頭角。

由於父親參與了《賽德克‧巴萊》的演出，伯郎大方出借學校的學生訓練中心，作為演員的特訓基地，並就自己的專業設計了重量訓練的課程編排。在他與所有表演老師的努力下，奠定了《賽德克‧巴萊》成功拍攝的根基。

現在的他，除了依然專注於培育角力界的後進，對於自己的目標與要求也未曾減少，期待繼續在角力競賽上為家園爭光。

曾伯郎

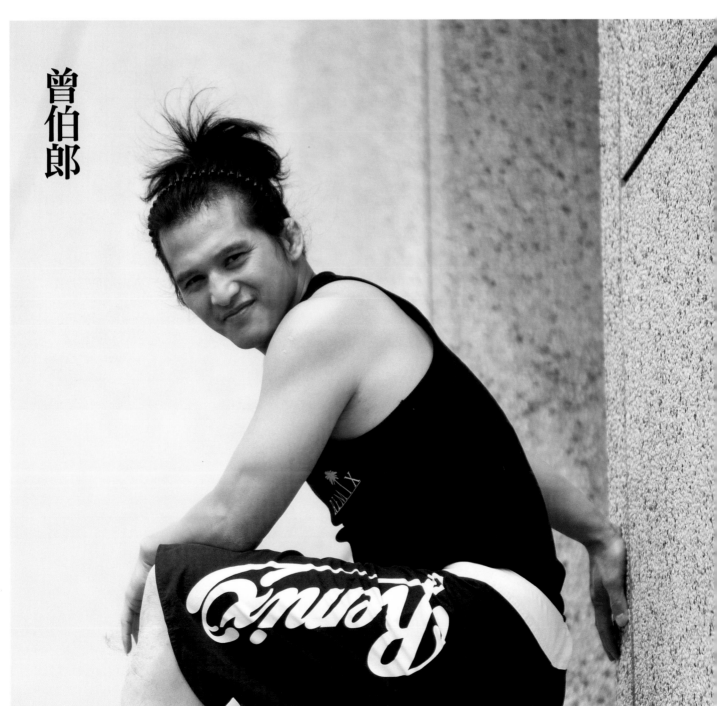

我一直很希望能當一位英文老師，雖然我同樣很喜歡生活在大自然裡，但我覺得這一切其實可以更好，就像教育一樣。唯有跟得上時代的教育，我們的下一代才能走回部落，而不是都離開部落。我們的責任就是要讓故鄉愈來愈好。

從小便與家人搬遷到台北生活的金豐，對自己族群的文化並未因遠離部落而有絲毫淡忘。但或許是與漢人長期相處的緣故，在他身上不僅聽不到部落的口音，連生活習慣和喜好都與漢人仿似。

雖然每逢假日，金豐都會回到部落，複習著自然的寧靜與美好，但對於自己在都市念書所學習到的觀念與思維，他也不想完全駁斥，因此高中之後，他開始思考，如何將自己接觸過的兩種文化結合，發展出一套能夠讓大家參與、共同編織的新故鄉文化。

自小就喜歡看外國電影的金豐，一直對於外國人流利的英語腔調存在著莫名的嚮往與著迷，他的外語成績一向備受肯定，也曾創下一分半鐘通過德文口試的驚人紀錄。因此，他決定朝自己擅長的這個方向努力，立志成為一位英文老師，希望能透過教育，教導更多的原住民朋友學習不同的文化與語言，並和自身的文化禮俗相互交流、並進提升。

大學畢業後的金豐，除了在台北擔任英語家教的工作，也正積極面試，希望能進入外語補教業工作，以磨練生動的教學技巧。同時每逢假日，他依然回家幫忙父親打理野外露營園區的生意，以行動去實踐融合兩種文化的目標。

介於自然與文明之間，金豐逐漸朝著期望的理想前進，就好像當年的第一批原住民傳道者一樣，努力把國外採來的甜美果實播撒在故鄉的土地上，讓更多人願意走回家鄉，因為家鄉不僅是避風港，也是能夠重新發展、啟航的地方。

田金豐

薩布

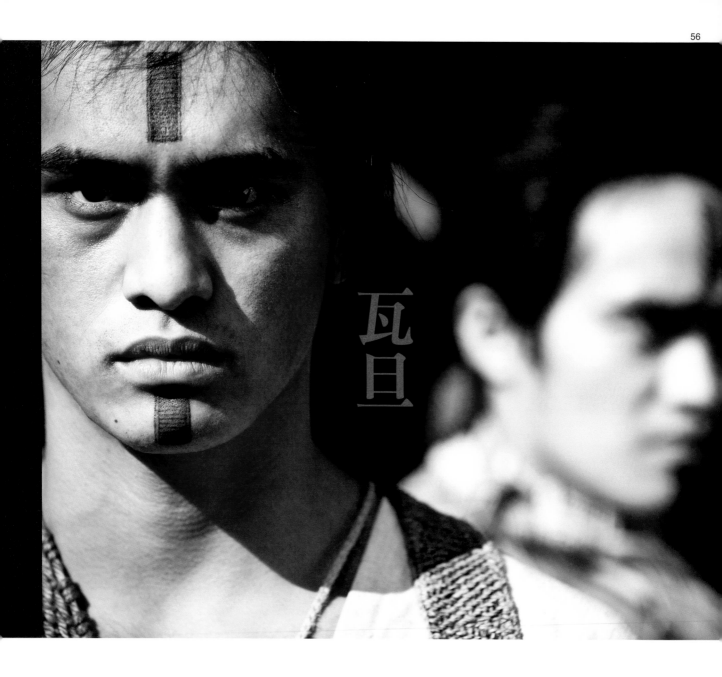

瓦旦

古雲凱

從小生長在多種族群共同生活的部落裡，雲凱身上其實嗅不到太鮮明的族群氣息。駕著一輛天藍色的小轎車，雲凱就如他口中不斷提到的那句話：

我喜歡不被束縛的感覺，我最愛的是自由……

小時候和一般男生一樣，回憶總是從體育、玩耍開始。從國小的足球隊開始，雲凱的下盤運動能量好像就是特別強，直到現在看到有人踢足球，仍會忍不住技癢，想上前回味一下……國中時參加了原住民舞蹈團，但因為阿美族的同學較多，雲凱跳的不是自己太魯閣族的舞，而是以阿美族舞蹈為主。

當時我也不會想太多，反正就是好玩，所以就跟著大家努力練習。結果不但有機會去大陸參加文化交流演出，還到義大利參加「世界原住民舞蹈比賽」，拿下第三名。

或許是很年輕在興趣上就受到肯定，從此雲凱便與舞蹈結下不解之緣。高中畢業後，雲凱溜到遠在屏東的姊姊家，想體驗離家在外工作生活的日子。在屏東兩年的時間裡，他認識了一群喜歡跳街舞的朋友，時常聚集在所謂的「祕密基地」，專

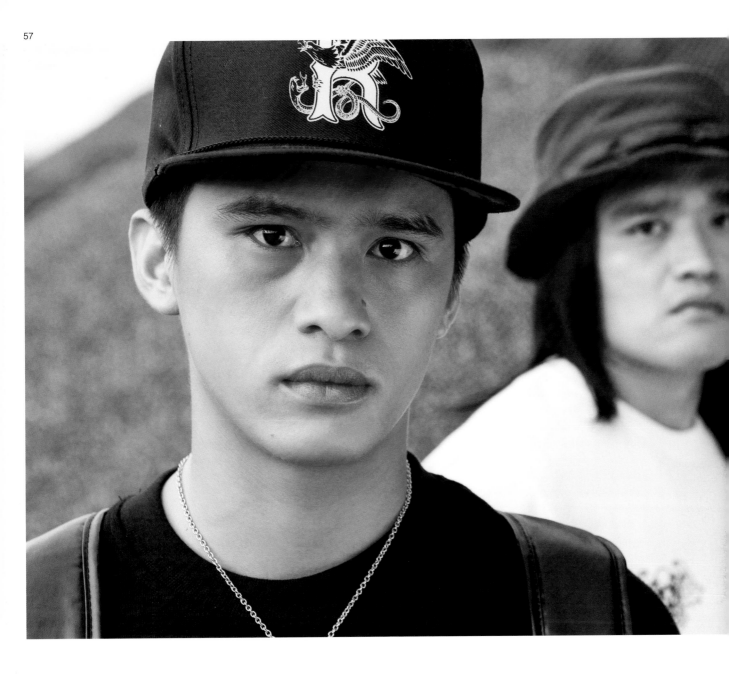

注地沉浸在舞蹈世界裡。但就在即將入伍的前一刻，父親過世的打擊震撼了他一向平靜的心。由於家裡失去主要經濟來源，雲凱簽了志願兵役，開始為期四年的軍旅生涯。

其實我對當兵真的沒什麼志趣，只是想要存錢，希望能照顧媽媽。我從未聽過媽媽的話，也從未聽過爸爸的話。但現在，我希望能幫媽媽完成她的夢想，在部落開間小雜貨店。

坐在夢想的屋簷下，現在這間雜貨店已經是當地有名的小店。而雲凱也在志願兵役的第三年遇見了《賽德克‧巴萊》，讓他重拾對舞蹈的夢想。

能參與這部戲真的讓我很意外，有時候會覺得像作夢一樣，而我最重要的一場戲，便是要跳婚禮的節慶舞。好像有種安排一樣，在跳完的那一刻，我似乎決定什麼了……

於二○一一年八月退伍的雲凱，決定給自己一年時間，到台北努力發展舞蹈事業。問他會不會害怕，他還是那樣一抹沉靜的笑容。

努力試過才會知道啊，重要的是，我不喜歡被束縛的感覺。在追求夢想這件事上，至少，我想我是自由的。

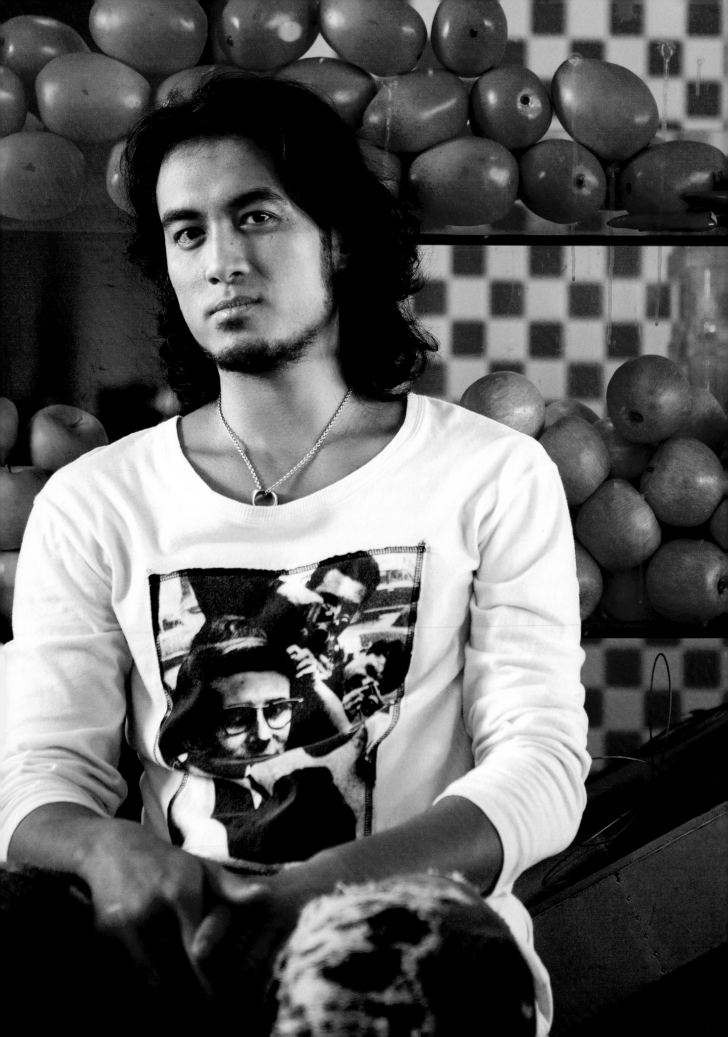

我喜歡看美的東西，或許是父母親帶給我的影響吧。但這是我過去不了解的，摸索了一大圈以後，我重新看清楚這件事情。雖然未來一切會怎麼樣還很難說，但，我至少開始了解它了。

就去了。

林孟君

參與《賽德克·巴萊》演出時，孟君重新見證了自己族群過去的文化與演繹。電影殺青後，孟君回到家人創立的野桐工坊，開始參與原住民文化的傳承與再造、創新。從服裝、裝置藝術到大型展覽，孟君憑藉天生對於美感的直覺，逐漸在以前毫無興趣的家庭事業之中找到自己的方向。

在孟君與弟弟的巧手下，眼前的竹圈變成一個美麗的圓輪，他們欣喜地擊掌，互相打鬧玩耍著。把圓輪推出去的那刻，彷彿看到了野桐精神圓轉流傳、生生不息的文化傳承。

泰牧·摩那

一手旋轉著棉線，一手懸空作為支點，在兩手交互配合下，一會兒工夫，麻花般的繩捲就化整為零、滿布在地上。這其中充滿經驗的累積，不僅是精湛的技術，更藏著滿滿的熱情。在苗栗縣象鼻村「野桐工坊」的夏夜裡，一群織染藝術家每日每夜在這裡編織屬於他們文化的美麗故事，而孟君、野桐工坊的第二代，就是受到這樣的耳濡目染漸漸成長。

小時候在屏東讀書，也和很多人一樣著迷於運動，特別是籃球。因為打得還不錯，所以一度想朝這個方向發展。但後來在幾次比賽和練習中受傷了，就漸漸放下了。

高中畢業後，孟君在朋友的介紹下到台北工作。從女裝品牌的百萬銷售員，到廣告公司董事長的特別助理，以及清潔設備公司的技術人員，孟君不斷在獨立打拚的日子裡尋找自己的方向。直到一通電話打來，為他開啟一條嶄新的道路。

《賽德克·巴萊》的劇組人員在我家出版的文化刊物上，看到我當模特兒所拍攝的照片，打電話問我要不要試鏡，我

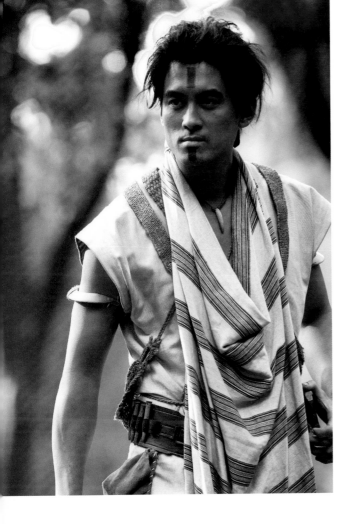

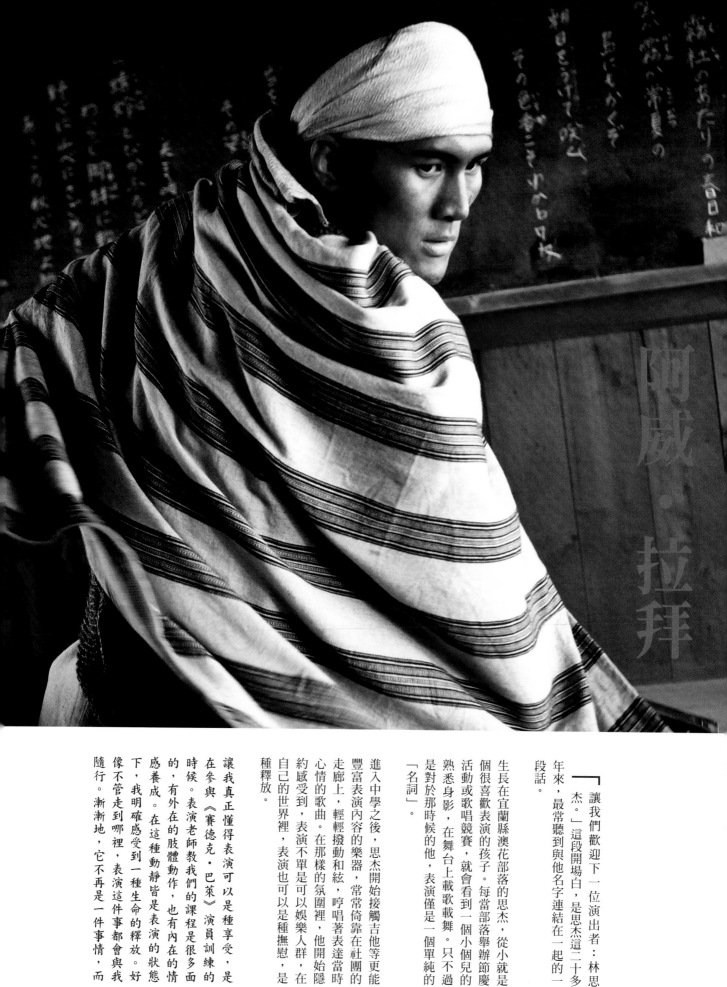

阿威·拉拜

「讓我們歡迎下一位演出者：林思杰。」這段開場白，是思杰這二十多年來，最常聽到與他名字連結在一起的一段話。

生長在宜蘭縣澳花部落的思杰，從小就是個很喜歡表演的孩子。每當部落舉辦節慶活動或歌唱競賽，就會看到一個小個兒的熟悉身影，在舞台上載歌載舞。只不過是對於那時候的他，表演僅是一個單純的「名詞」。

進入中學之後，思杰開始接觸吉他等更能豐富表演內容的樂器，常常倚靠在社團的走廊上，輕輕撥動和絃，哼唱著表達當時心情的歌曲。在那樣的氛圍裡，他開始隱約感受到，表演不單是可以娛樂人群，在自己的世界裡，表演也可以是種撫慰，是種種釋放。

讓我真正懂得表演可以是種享受，是在參與《賽德克·巴萊》演員訓練的時候。表演老師教我們的課程是很多面的，有外在的肢體動作，也有內在的情感養成。在這種動靜皆是表演的狀態下，我明確感受到一種生命的釋放。好像不管走到哪裡，表演這件事都會與我隨行。漸漸地，它不再是一件事情，而

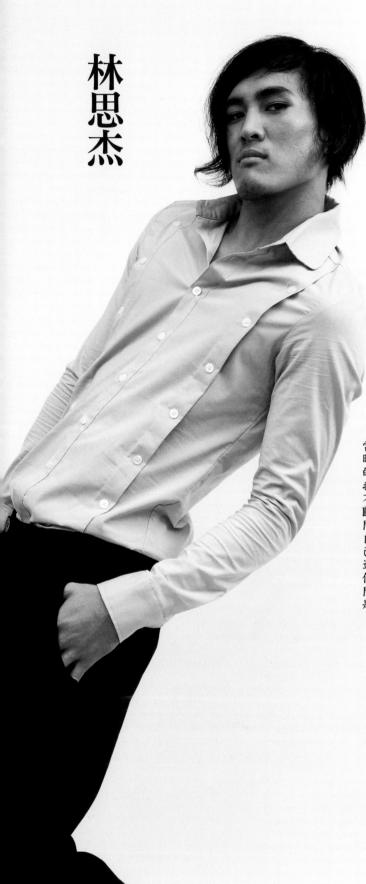

林思杰

是我生活的一部分。

考上大學後，思杰除了與朋友共組樂團參加活動表演，也在學校內的歌唱比賽屢屢拿下佳績，更在屈臣氏舉辦的「頂尖之星」新人選拔中，從數百位參賽者脫穎而出，闖進前八強，並獲得「最佳迷人微笑」的稱號。之後再挑戰原住民電視台的歌唱選秀節目「原視英雄榜」，但漫長的比賽過程，讓思杰感受到來自自家人以及面對自己時「自我認同」的瓶頸。

那次比賽，後來闖進十二強就止步了。但過程其實承受了許多壓力，家人也會問我為何要這麼辛苦，去追尋一個有點虛幻的夢想。很虛幻嗎？很快樂嗎？當時的我不斷問自己這個問題。

原本打算比賽結束後回到正常生活，開始專心念書的他，在一次陪朋友去試鏡的機緣下遇見了《賽德克·巴萊》。在受邀試鏡、獲選、訓練的過程裡，思杰隱隱想著，或許這是給自己最後一次嘗試的機會。雖然家人因擔心都大力反對，但思杰的舅舅與舅媽一再給他鼓勵，認為這是自己祖先的故事，有機會參與萬萬不能缺席，這才讓他堅定再次投注夢想的決心。

現在的思杰，已經是經紀公司旗下的儲備藝人。無論是對於未來的想法，或是表演上的歷練，他都有了更深一層的體會。就像回到了最初，那站在台上自然舞動表演的孩童身影。雖然不曾思考過什麼，但或許那才是關於表演最真實的模樣。

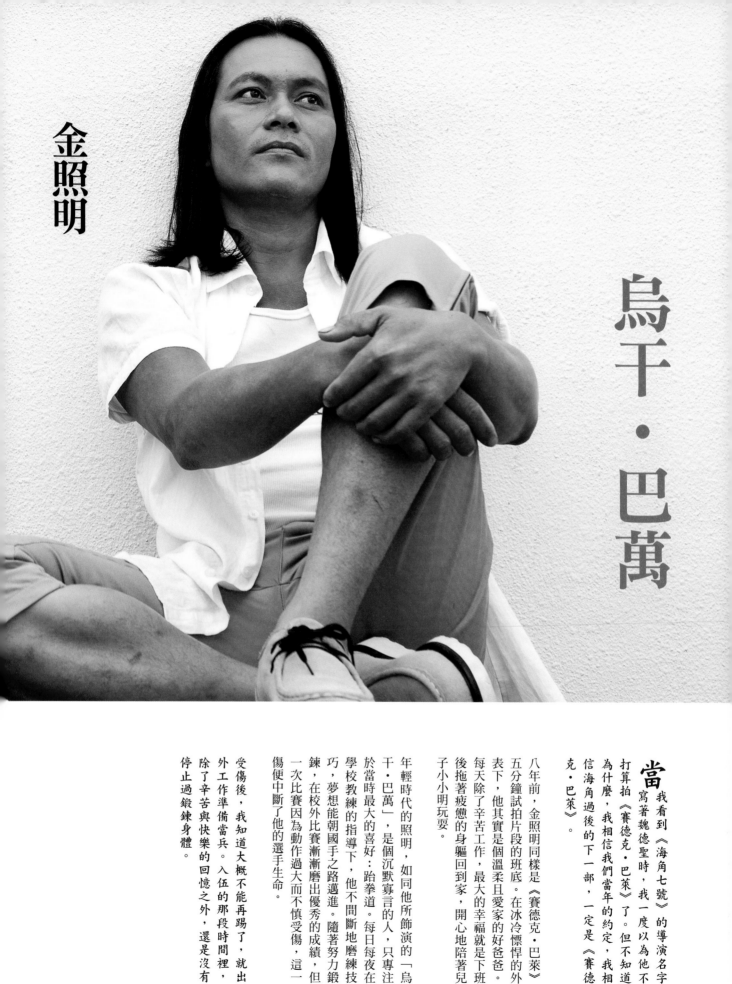

金照明

烏干・巴萬

當我看到《海角七號》的導演名字寫著魏德聖時，我一度以為他不打算拍《賽德克・巴萊》了。但不知道為什麼，我相信我們當年的約定，我相信海角過後的下一部，一定是《賽德克・巴萊》。

八年前，金照明同樣是《賽德克・巴萊》五分鐘試拍片段的班底。在冰冷慓悍的外表下，他其實是個溫柔且愛家的好爸爸。每天除了辛苦工作，最大的幸福就是下班後拖著疲憊的身軀回到家，開心地陪著兒子小小明玩耍。

年輕時代的照明，如同他所飾演的「烏干・巴萬」，是個沉默寡言的人，只專注於當時最大的喜好：跆拳道。每日每夜在學校教練的指導下，他不間斷地磨練技巧，夢想能朝國手之路邁進。隨著努力鍛鍊，在校外比賽漸漸磨出優秀的成績，但一次比賽因為動作過大而不慎受傷，這一傷便中斷了他的選手生命。

受傷後，我知道大概不能再踢了，就出外工作準備當兵。入伍的那段時間裡，除了辛苦與快樂的回憶之外，還是沒有停止過鍛鍊身體。

雖然無法繼續朝夢想前進，照明在服兵役期間，依然努力鍛鍊自己的體魄與耐力，希望能在退伍之後找到一份好工作，為未來成家立業的責任而努力。其後，他開始在中油的煉油廠工作，一做就是十多年，生活穩定。

有一天在路上騎車途中，被劇組人員發現，認為他的慓悍氣息很符合賽德克戰士的感覺，於是他參與了八年前的《賽德克‧巴萊》五分鐘試拍片段，進而在八年後的今天，依然緊守當年與導演及演員夥伴們的承諾，全程參與正式版的《賽德克‧巴萊》。

當年苦練跆拳道所累積的好身手，讓他無論什麼樣的武打動作都能駕輕就熟，漂亮地完成演出。對照明而言，這就好像找回了自己的青春一樣，只是換了場景、換了角色，但依然是狠狠一踢。

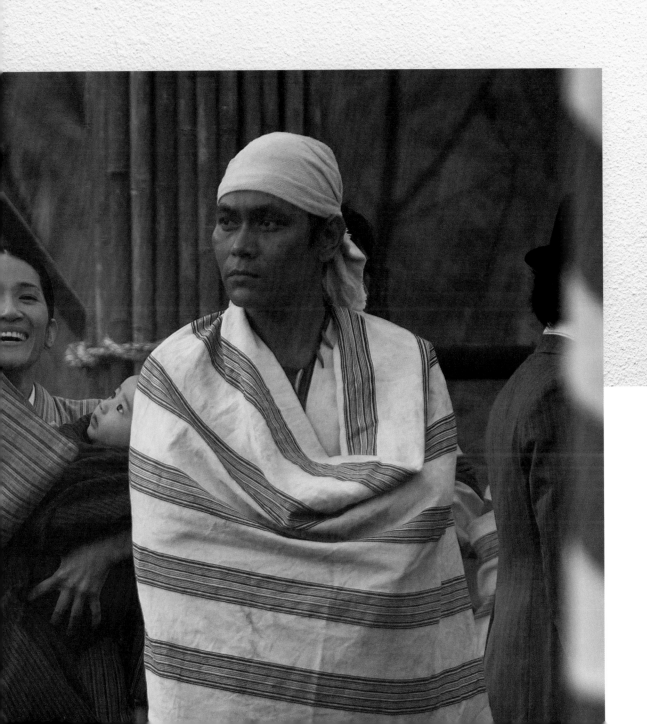

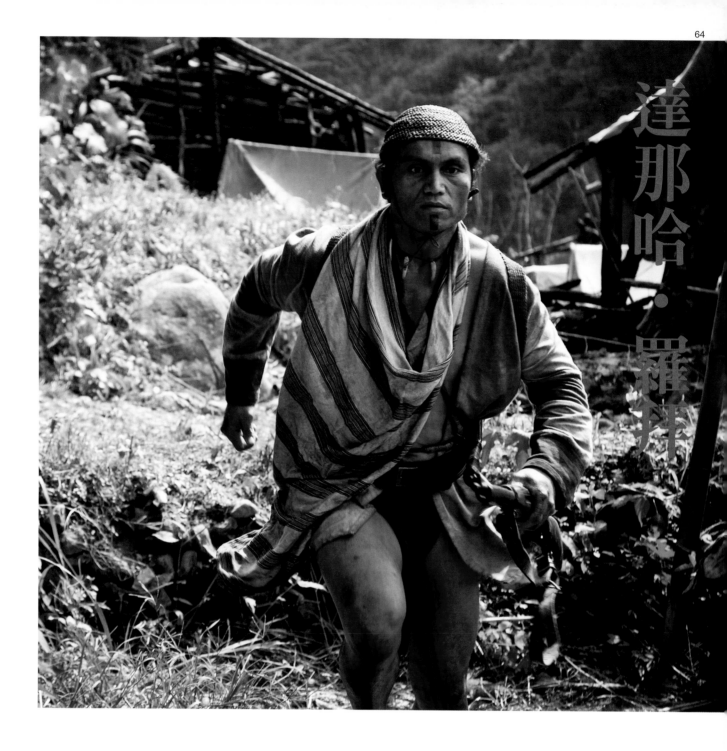

達那哈‧羅拜

高勇成

好幾次的打獵都差點遇到生命危險，為了打一隻飛鼠，或是抓一簍水魚。但每一次從危險邊緣走回來，我都會再一次意識到，我是個獵人。

如果沒和阿成一起打過獵，那你可能沒看過真正的獵人。曾被大學生社團封為「傳說中的獵人」的勇成，居住在花蓮縣的水源村，熱愛打獵的他，有一套專屬於他與大自然的溝通方式。雖然年近四十，但跳躍攀爬岩壁與樹木的身手，比許多二十出頭的小伙子還靈活。

從小由祖父母扶養長大的勇成，或許是因為比較缺乏父母親的關心，年輕時曾有一段輕狂歲月。那時的他只是希望能保護自己不受任何人欺負，不斷散發出凶狠又難以接近的氣息，讓旁人不敢有絲毫念妄想。但他的內心其實很重感情，就像在《賽德克‧巴萊》飾演的達哈那‧羅拜一樣，對朋友絕對是義字當頭、力挺到底。然而，這樣的義氣也曾帶給他說不出的痛苦與無奈。

結婚以後，勇成內心高築的城牆，在渴望已久的「家庭」之中慢慢軟化、瓦解。現在的勇成已經是四個女兒的父親，在家裡不但常常被五個女孩子惡整，每到逢年過節還要安排節目，唱歌娛樂助興。回首過去的他，一切恍如隔世般，沈浸在溫柔的歌聲裡。

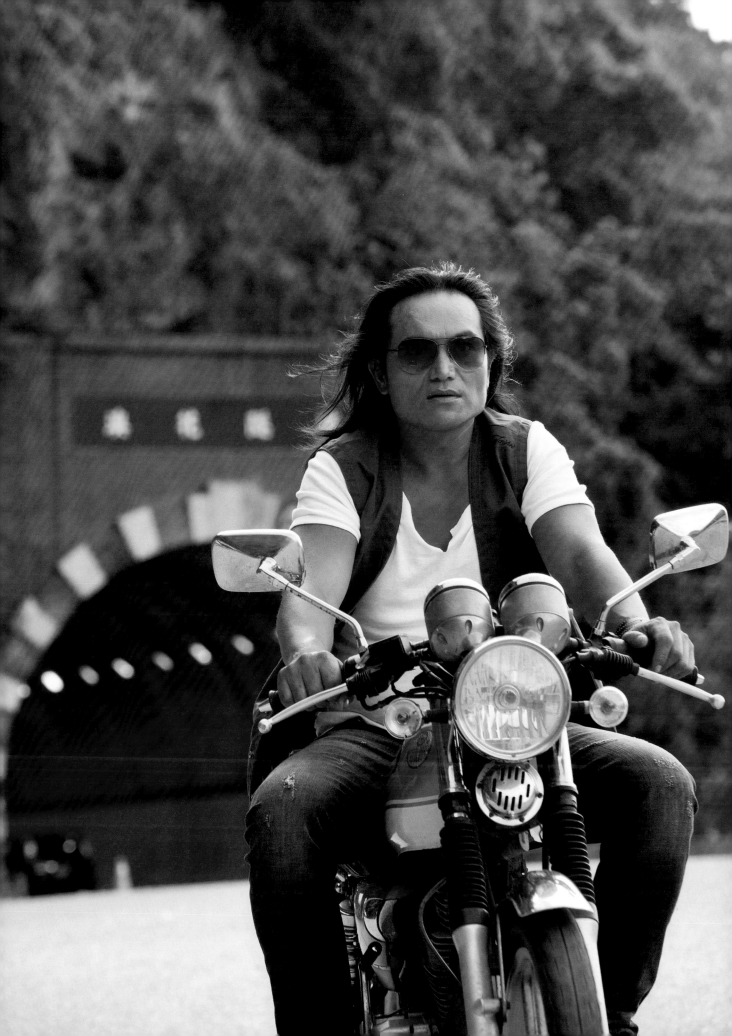

我說，從小就與水為伍，游泳對我來說，好像是天生就會的事情。當然也有溺水的時候，每當身陷在漩渦裡，耳中就會傳來爸爸的那句話：「不要抵抗它，順勢而去，自然就會浮出水面⋯⋯」當我順勢被捲入水底，就會看見一道光，隨著水流緩緩而上，然後發現：啊！原來那是陽光。

在山水之鄉烏來出生的孩子，好像個個都是兩歲會打水、四歲走遠洋。而天生對水有種特殊情感的偉正，更是其中的佼佼者，他從小就從單手撐書包、過河到對岸溫泉煮雞蛋的「特訓」中，磨練自己堅強的實力。

國中便下山打天下的偉正，運用卓越的體育能力，各類比賽都獲得佳績，舉凡田徑、舞蹈、角力、游泳、划船（龍舟和獨木舟）簡直打遍各項無敵手。因著驚人的水性與爆發力，偉正順利進入台北體院，但體能與腦內的漩渦一同出現；面對無法突破的瓶頸，慢慢就沒有熱情了。畢業後的偉正逐漸離開水域，踏上實在的土地。距離那驕傲的年華，好像也愈來愈遠了。

不過命運也是很奇妙的，兩年前我在烏來家鄉被《賽德克・巴萊》劇組人員發現時，剛好是在運動會跑步的時候。在水中鍛鍊出來的柔軟身段，依然是我能完成所有動作戲的最大助力。

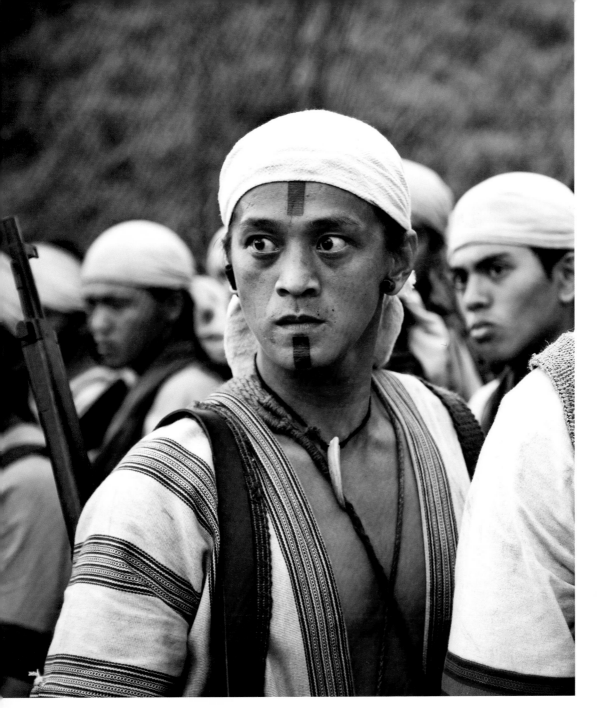

烏敏・瓦旦

莊偉正

小火車駛進隧道，蜿蜒走在宛如漩渦的甬道裡，偉正駕輕就熟地握著駕駛桿，順著列車的走勢前進。現在的他，是烏來的板車駕駛，每天領著國內外的旅客認識故鄉風光。這樣平靜的自在感，就好像身在水底一樣……

像現在一樣，有份穩定的工作，有空的時候再到處跑跑、游游，也是很棒啊。人生總會有新的目標出現，值得讓你去努力嘛！

櫻花香迎面而來，襲滿了整座車廂，逐漸清楚的車廂表面，點亮了甬道內的黑夜。

要出山洞囉，有道光要進來嘍！

那是陽光……

達固

方聖傑

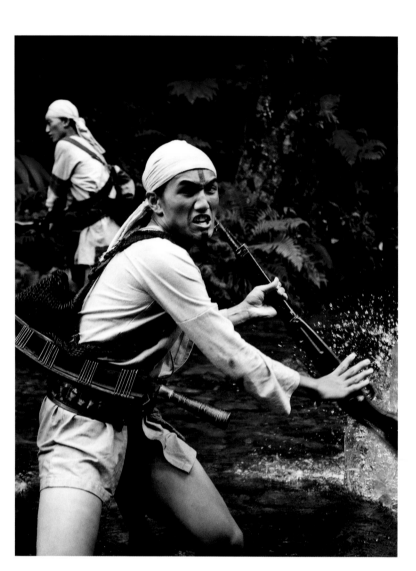

我真的很喜歡表演，天生就是。你要問我為什麼，說真的我不知道，但這是我做起來最自然的事。即便上場前緊張到頭暈想吐，只要鏡頭一轉過來，我就知道，我要進入狀況了。一切就會自然演出。

有些人天生就是為了表演而生。這無關乎什麼技巧，或是先天的任何原因。只需要一點：喜歡表演。

從小就很喜歡看電影模仿戲中角色的聖傑，曾經為了能夠像藍波一樣英勇帥氣，趁著家人不在時，將家中兩層樓擺滿了塑膠杯，然後全身配滿玩具槍，從二樓一躍而下，英勇地將杯子全數擊倒，中間還穿插許多自導自演的翻滾中槍橋段。這行為正好讓回家的母親撞見，大罵一頓之餘，也發現他對表演方面的興趣。

之後，母親把聖傑送到教會，在教會的唱詩班及節慶話劇裡，他開始盡情展現自己的表演能力。即便升上高中，逐漸將喜好與觸角轉向籃球運動，但在各項攻防技巧上，依然一貫走著「模仿」路子，將各國球星的打球風格融入自己的動作中，經常打得對手覺得又好氣又好笑。

後來在父親的鼓勵下參加了試鏡，並順利參演《賽德克‧巴萊》，開始見識到真正的表演訓練。雖然上戲前常常緊張到睡不著覺，但現場一喊「Action」，他又回到小時候那個藍波少年，自信地持刀奔馳在鏡頭前。

如今就讀專業學校表演科系的他，正是青春盛年，但相信他一定會更加把握機會，努力閃耀在各個舞台上。

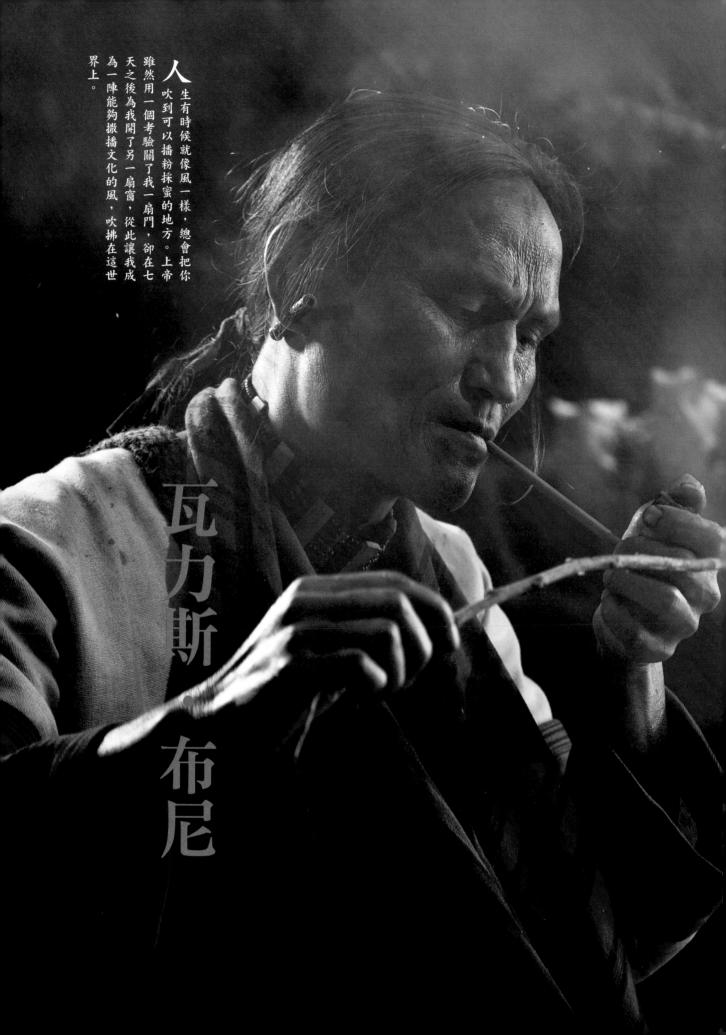

人生有時候就像風一樣，總會把你吹到可以播粉採蜜的地方。上帝雖然用一個考驗關了我一扇門，卻在七天之後為我開了另一扇窗，從此讓我成為一陣能夠撒播文化的風，吹拂在這世界上。

瓦力斯·布尼

從小在教會家庭長大的撒布洛，面對父親嚴格的教育與高度要求，藏在他內心渴望自由的靈魂一直等待機會釋放。當兵退伍後，他與一群朋友北上到台北闖天下，在林森北路開始招兵買馬、發展酒店事業。在那個時期，他可說是台灣八大行業的先驅。但後來因為一次意外事件，他毅然離開了日擲千金的浮華世界。

在花蓮港露宿思考了七天之後，因為閒來無事，便在港邊的海岩上以石頭作畫，結果被一對老夫妻看到，認為他可以嘗試走藝術這條路。他因此猛然醒悟，開始奮發朝藝術方向前進，不但就讀藝術大學，還拜在多位雕刻大師門下。花了多年時間辛苦鑽研，並秉持著「上天不生無用之人」的堅強毅力，終於走出屬於自己的路。

現在的撒布洛已為許多部落及學校創作了多樣原住民裝置及圖騰藝術，還主持過電視台的文化行腳節目，不斷付出心力推動各地的原民文化與再造。最近，他再度進入閉關期，深思更能讓人體驗原民在地文化的表現方式。

回首當年的輕狂浪子，現在披著藝術的風走遍全台的「風之子」撒布洛，已經把文化藝術的傳承光芒，努力散發得更遠、更遠……

撒布洛

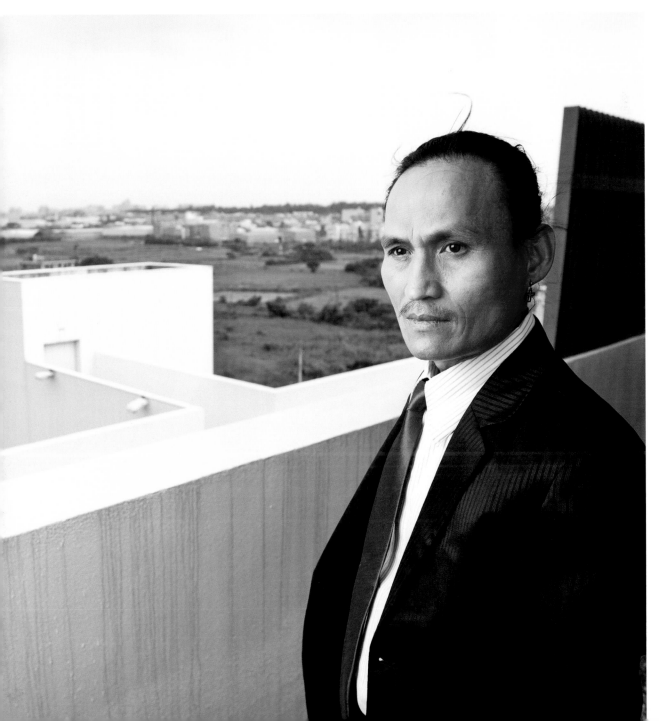

青年 巴岡・瓦力斯

張愛伶

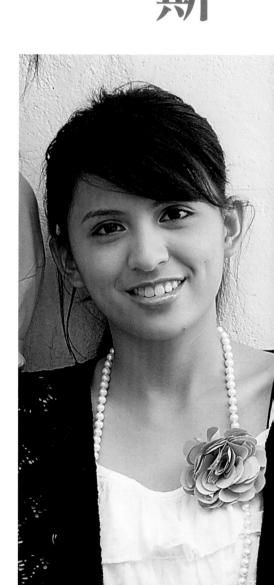

我看了了現在很多年輕人，愛伶這個孩子真的是很難得。很多年輕人大了就離開村子往外地跑，願意留在家鄉的人愈來愈少了。愛伶雖然遠到花蓮市的學校讀書、住校，但每個星期都會回家。或許是每個星期日都要做禮拜的緣故，但我覺得，她心裡總是體貼著家人，眷念著家人。

——叔叔撒布洛口述

從小生長在教會家庭的愛伶，小學四年級時便遭逢母親過世的變故，由身為牧師的父親與兩位哥哥把她帶大。在充滿詩歌薰陶的環境裡，養成了愛伶對於彈琴的習慣與喜愛，總會透過琴鍵來表達不輕易表露的情感。

不同於表面上好像是備受家人呵護的掌上明珠，兩位哥哥相繼入伍分擔家計後，早熟的愛伶也選擇就讀離家很遠的花蓮四維高中，為的不是想要遠離家園、恣意揮灑青春，而是因為住校的費用比通勤往來鄉

近高中來得便宜。

當然我也是想說住校可能很好玩啦，一方面又能訓練自己獨立。慢慢長大了，不想總是讓爸爸哥哥們擔心。

即將面臨升學考試的她，其實也嚮往能走到更遠、更豐富的環境去體驗人生，但每回想到身邊的家人，她又會安靜下來。與其說她是個靜默的小公主，或許更像一位超齡堅強的小媽媽……

我記得小時候，媽媽每天一大早都會把我叫起來去教會上主日學，那時候覺得好煩喔，為什麼每天都要早起去上那個課呢？但慢慢的，它變成我的一種習慣，即使後來媽媽不在了，時間到了，我就會自己爬起來……

愛伶淡淡地說到這裡時，等在外頭的哥哥信德早已靜靜地探進頭來……

巴萬・那威母親

曾惠玲

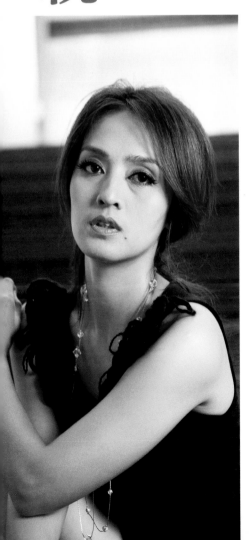

我在高中時期開始回到家鄉尋根，很用力地想要了解自己的文化。但這是為什麼呢？明明應該是環繞在我身邊的一切，應該是毫不費力就能侃侃而談的故事，為什麼我卻像個外地人渴求了解與探尋呢？那段時間，我一直反覆問自己這個問題，就像個解不開的結纏繞著我，一路走到今天。

透過母親與前輩耆老的闡述，很敏感了，但這一切在我內心交擊了很多年，讓我決定走回水源處，去那片能真正發現自己的地方。

高中畢業後的惠玲進入教育大學，立志當老師，主修原住民傳承文化。除了希望找回自己失落的記憶，也期盼能回饋家鄉，讓部落的孩子們接受更好的教育。

剛回鄉教書的第一年是很挫折的，在教學的方向上。我花了一段時間尋找自己的方式。直到參與校內文化傳承的藝文策畫，我開始找到熱情。

開始為學生編排文化舞蹈後，惠玲除了取材自族群的故事，也加入很多自己求學時期脫離部落、在外所感受到的想法，演化出一套全新的表演方式。一走一步述說古代神話的肢體中，惠玲彷彿也描繪著心中的圖畫。曾經矛盾失根的她，如今在播下的新芽裡重新認識自己。

生在一個外界正要全面起飛的年代，惠玲的父母很早就意識到必須跟緊外面的腳步。因此，惠玲在南澳的部落上小學沒兩年，便跟著父母來到宜蘭羅東。開始與漢人共學同生，乖巧早熟的她也都能適應良好，但隨著年齡增長，纖細敏感的惠玲心中有股聲音，不停地敲擊自己的心房。

會開始懷疑自己的身分到底是什麼，尤其有空回到家鄉時，發現自己既不會說母語，與族人間的氣息與觀念也全然不同。然而返回平地學校，在同儕眼中也被畫下一個透明的記號。或許是我太終於，她找到了回家的路。

露比

沈藹茹

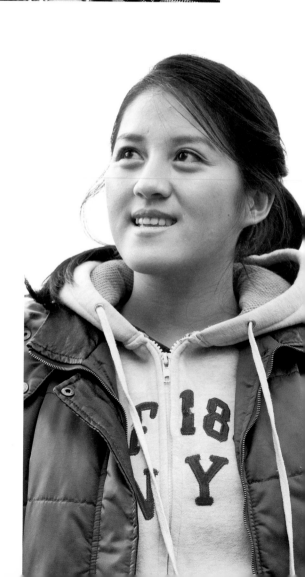

從小便跟著家人從南投部落來到台北生活的藹茹，對於自己的身分與信仰其實從來不曾了解。在她幼小的眼界裡，偌大的台灣只有三個種族，阿美族、泰雅族和布農族。

直到國中畢業，她本來想報考花蓮一所護校，因準備倉促而未能如願。當時一位老師建議她，可以去金山高中附屬原住民藝能班就讀。從未接觸過自己族群文化的她，抱著忐忑心情進入了金山高中，從此走進自己心中遺落已久的世界。

在金山高中的這段時間，改變了我的一生。從那時候開始，我從「都胞」蛻變成原住民。原來我是賽德克族人啊……

這是藹茹當時發現的第一件事。由於藝能班專攻原住民的各式文化，從最古老的傳統舞蹈、原生古調，到現代的街舞、戲曲、現代舞，以習古知新的創新方式，讓藹茹在高中到大學這七年時間，把小時候不曾知道的故事都找了回來，甚至代表學校去中國瀋陽、長春、哈爾濱的三所大學進行文化舞蹈交流。

現在，依然留在台北工作的她，雖然還在職場上積極尋找方向，但對於自己的認同與了解，已經蛻變成一個全新的自我。

能夠參與《賽德克‧巴萊》的演出，是從舞蹈、戲劇跨足到影像表演的全新體驗，飾演的更是自己族群最撼動人心的故事。希望能讓屬於我們的美好文化，透過電影影像分享給更多人……

相信這位曾是自己口中「都胞」的小姑娘，一定能透過一次又一次的淬鍊，將她對於文化的熱情分享到更遠的未來。

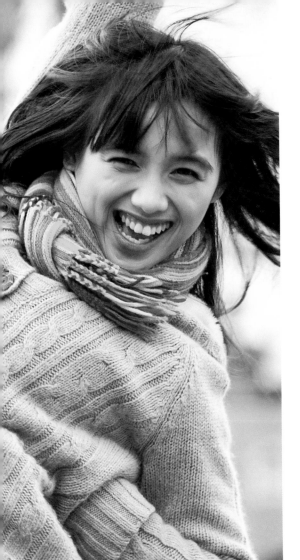

我知道媽媽是辛苦的，所以對於媽媽的期望，我都會聽，也不會有太多自己的想法。但這一次，我希望能勇敢說出自己的夢想，讓媽媽知道我已經長大了，放心讓我去做吧……

從小生長在花蓮的亭瑄，是由母親單親撫養長大，她也一直是個貼心且體貼母親的孩子。個性活潑開朗的她，從小對表演及歌唱就很感興趣，因此即便高中讀的是課業及升學壓力都很繁重的花蓮女中，她依然能努力兼顧學業與社團，從高一加入學校熱舞社開始，積極參與所有校內與校外的表演活動，甚至能夠編排舞蹈動作，在許多場合帶隊演出。

因為母親的鼓勵而參加《賽德克‧巴萊》試鏡、順利入選的亭瑄把握每一次的上鏡演出機會，努力向導演與同戲前輩們學習。漸漸的，她發現自己對於演戲所懷抱的熱忱，決定說服母親，期待能離鄉報考台北的表演科系大學。

媽媽希望我就讀花蓮的學校，因為她總會擔心我，深怕我若到外地讀書會不習慣，或發生危險。但其實我知道，這是媽媽的思念，而我會讓她看到我的努力與決心。我想要追求我的夢想，但我一定也會讓媽媽安心。

亭瑄在高三努力準備參加大學推薦甄試，順利考上台北的文化大學戲劇系，以行動向母親證明自己已經長大了，能讓家人放心。如今的她正在做開學前的衝刺準備，相信不遠的將來，我們必能在舞台與螢幕上一睹她的青春無敵風采。

高亭瑄

依婉

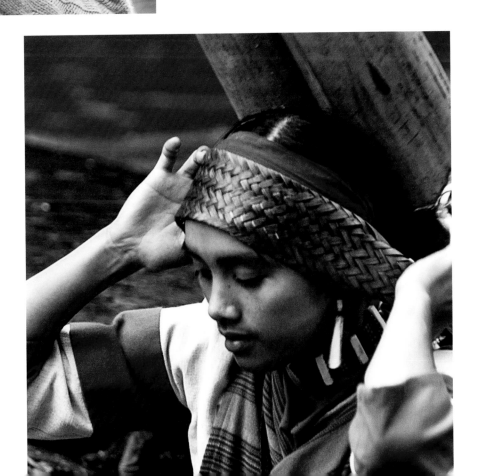

少年阿嬤

張淑珍

生長在南投縣清流部落的淑珍，從小就是對原鄉生活有豐富情感的孩子。從她口中講出來的部落故事，即使是瑣碎平凡的情節，都能像泛黃的跑馬燈一樣，跨過時間的隔閡，清楚、深刻地呈現在你眼前。這全都源自單純、深厚的故鄉情誼。

國中之後，淑珍離開家鄉獨立求學。父親希望她與兄弟們未來能擔任公務員，求得穩定並有保障的生活。她高中學習的是正規的護理教育，畢業後分發到較為偏遠的深山部落工作，將正確的護理及健康概念教導給原住民朋友。在那五年期間，她深刻體會到城鄉生態的巨大差異，無論是物質上、心理上，都需要某種更積極的力量，讓原鄉文化跨步走出去。

淑珍與丈夫結婚後住在台北，她花了許多時間學習各類行銷課程，並考上二專繼續學業，希望能在學習的過程中，找到既能保留原住民傳統文化、又能把文化之美透

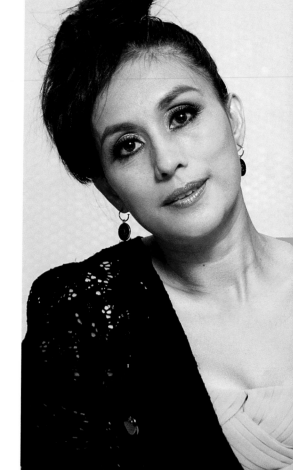

過妥善行銷介紹給更多人的辦法，藉此讓傳統與現代拉近距離。

我來到台北生活之後，內心的天秤隨著傳統與現代的磨合相互擺盪，搖晃著思索的情緒。但我告訴自己，我所做的一切，都是希望有一天能為原住民開一扇門，把傳統留下來，讓美好走出去。

除了鑽研族群文化的發展性，淑珍念研究所時也開始修習中亞文化，從台灣看伊斯蘭世界的眼光，對照來看本地的文化差異，漸漸研究出相對與相輔的合用策略。

現在的淑珍，除了繼續努力進修研究所的課程，最大的心願則是進入與學校有合作關係的澳門大學。前進學術殿堂的路途上，淑珍必能帶回滿腹的心得，把深愛的部落文化之美帶出傳統山林，走向更遠的地方。

達多・莫那妻

羅勃依婉

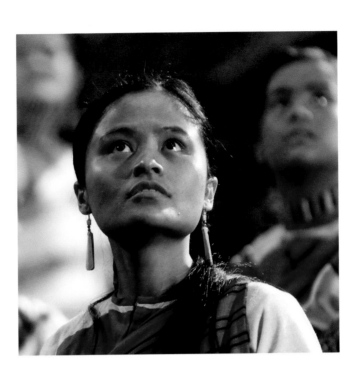

從小生長在南投縣新望洋部落的依婉，父親是泰雅族人，母親則是當地的賽德克族。由於父母常忙於工作，依婉在成長過程中，多數時間是由外婆帶大的。

小時候，外婆常跟我說許多她年輕時的部落故事，其中也提過霧社事件。但那時覺得天啊，好遙遠喔，而且故事裡太多驚心動魄的畫面，都不是現在所能感受到的，總會懷疑那些是真的嗎？或者就只是「故事」？每次問完，外婆總是一臉平靜，好像看著很遠的地方……

國中之後，依婉即遠離家鄉，在外獨自求學。兒時迴盪在記憶裡的故事，逐漸淡忘在茫茫腦海裡，取而代之的是城市文化與科技文明的時代衝擊。小時候還會捲線弄針的她，高中開始喜歡上電子工程；以前把玩在手心的布幔，轉變為精密的電路板。好勝亦活潑的個性，讓她在多以男性為主的工程學系裡，依然能成就巾幗不讓鬚眉的傲人成績。

大學畢業後，依婉順理成章成為電子公

司的工程師。對故鄉的感情，好像除了至親的家人之外，皆隱沒在時代的巨輪裡。但就在這時，一個彷彿來自遙遠過去的聲音，把埋藏在依婉內心深處的布幔，重新放進她掌心。

那時許多部落都在盛傳《賽德克・巴萊》要開拍的消息，原本是母親有機會試鏡，當下她打電話給我，希望我能嘗試參與這部戲。我本來沒有太大興趣，但小時候的記憶不斷驅使著我，去見證一段近百年前的過去。拍攝過程中，以前遺忘在腦海裡的畫面一點一點浮現了。電影出來後，我坐在戲院裡，看著畫面開始的第一秒鐘，眼淚就止不住地掉了下來。我想起外婆，想起她說過的每一個故事，一切，原來都是真的……

現在的依婉，除了本身的工作，也投注於研究保健食品。演過電影之後，她對自己的族群與故鄉更加了解、認同，也與同住在台北的母親一起許了個願望，希望有一天她們能帶著在外地所學會的一切，回到家鄉，把美好的未來延續下去。

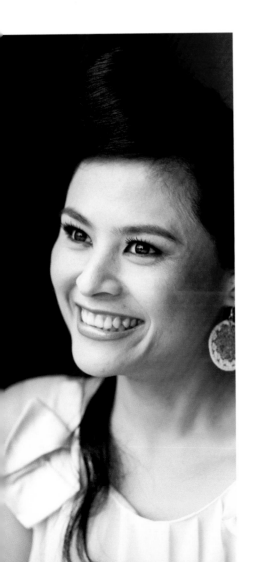

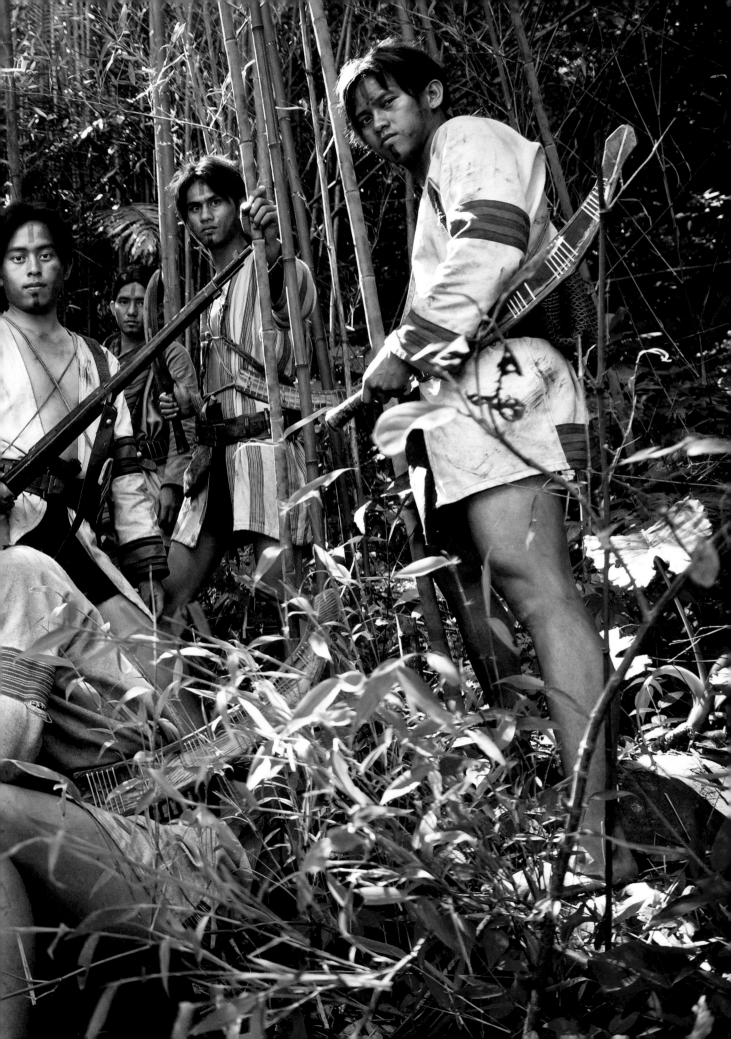

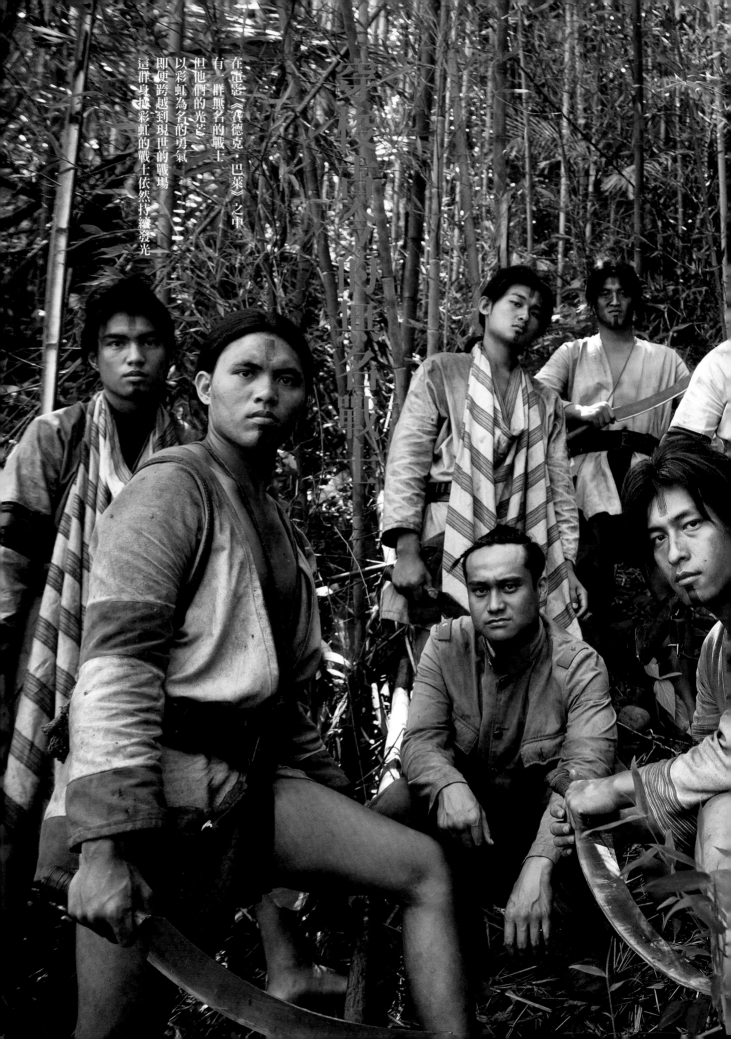

穿越時空的無名戰士

在電影《賽德克·巴萊》之中
有一群無名的戰士
世他們的光芒
以彩虹為名的勇氣
即便跨越到現世的戰場
這群身披彩虹的戰士依然持續發光

十行×無名戰士

由左至右
黃坤明
廖正文
陳建國
姜仁傑
張福剛
蘇金雄
馬杰
艾慶文
張信得
盧鈺鈞

林進賢
卓藤
葉聖光
劉忠厚
陳金龍
張靜帆
李駿哲
施家明
古祖軒
簡詩傑

sdamac su bale

好久不見

故事結束之後
那時的我們齊唱著歌曲
消失在彩虹的另一端
直到今天
現在的我們才能再次見面
只想對你們說聲
好久不見

思禾然的信

親愛的朋友們
親愛的勇士們

我要去當兵了……
說真的
參與這部電影以前
我沒想到在當兵前
還能寫這封信給一群我從不認識的朋友
但因為這個過程
我有了你們這群過命在上個時空的夥伴
我想
這部電影除了讓我感受祖靈英風的偉赫
最大的禮物
莫過於此……

在以前的年代
為族人為榮耀而戰
是多麼自然亦多麼讓人光榮的事情
即使心中害怕
但只要望著頭頂的虹霞聆聽群山友嶺的歌唱
便會忘了恐懼
棄了猶疑
除了背山向敵一戰
沒有更對得起自己靈魂的方式

而今即將入伍
像是放大了祖先環視的寰宇
從群山友嶺 延伸到 平野濁溪 通往無盡海洋
而天上的虹霞本是縱橫三界
由虹霞的視野來看
百里疆土都是我應守護的地方

我慶幸曾感受過祖先留在時空裡堅毅的刀痕
在刀痕的狹縫間
我呼吸著上個時代的勇氣

所以各位
我對於能學習保衛家鄉而感到驕傲
對於握在手上的槍桿
相信其沉重等同於祖先尖刀上的使命

而讓我頂立並倚靠的背景
依然……
是那一抹虹橋

期待能再見到你們

思杰 阿威・拉拜
二〇一〇年九月二十三日

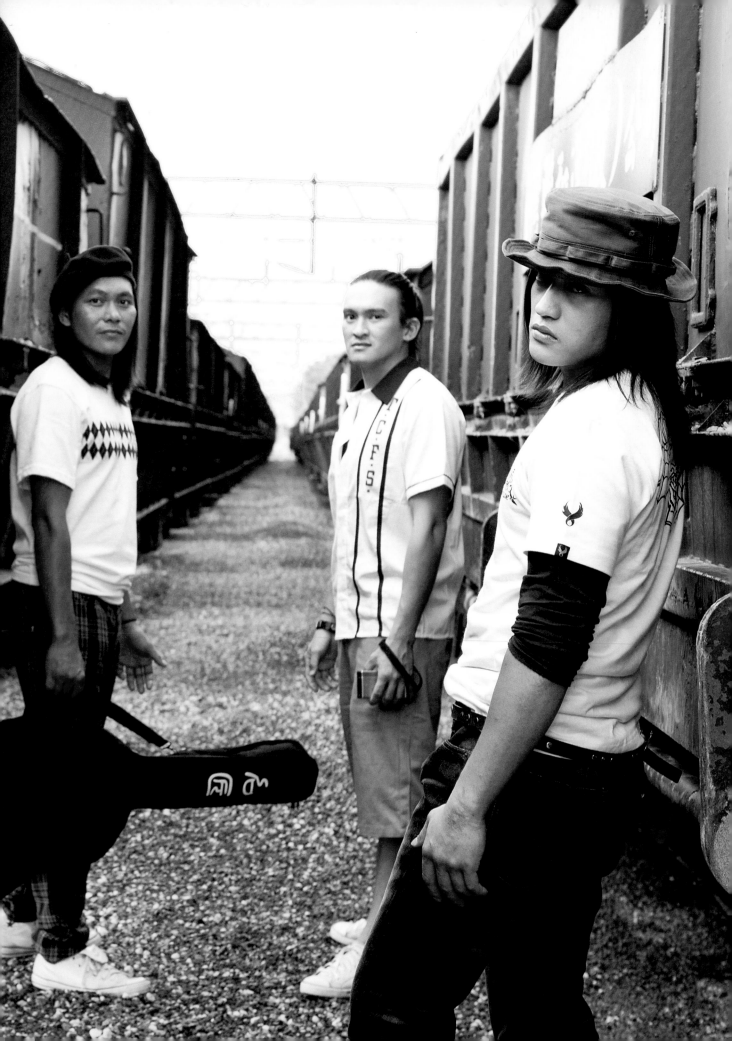

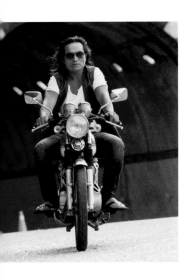

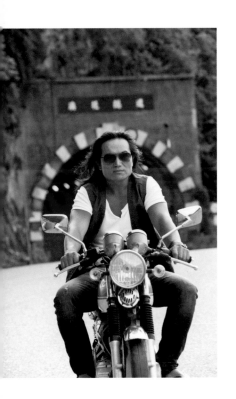

綿延的思念

北方的狼
奔馳在風色一二五的呼嘯上
或許你駕馭過它
但你可曾知道，很多男人
曾在上面思念過故友家鄉

距離堤防百公尺外的鐵道上
穿出一九三〇
駛向現代的巨輪正在大鳴大放
走下巨輪的勇士
為了與時代接軌
不免俗地在鏡頭前合立歌唱
一個快門的時間
時代與時代間的接影
一同映入了眼簾

蜿蜒在街頭巷尾的行道間
思念 一向是遊子過客的領航

記憶裡不曾到過的地方
都能在思念的帶領下
找到方向

在跑馬燈泛白的背影裡
追隨兄長一同見證歷史的孩子們
祈求著自己有一天
也能擁有像鹿一般快疾的腳步
羌一般安穩的身形
與他們一起倘佯在過去與現代的道路上

記憶裡的花朵
總是特別漂亮
因為在它最美的時刻
由人珍貴地放在回憶裡收藏
無論是開心嬉鬧的夏夜
或是望著心圓難開的海洋

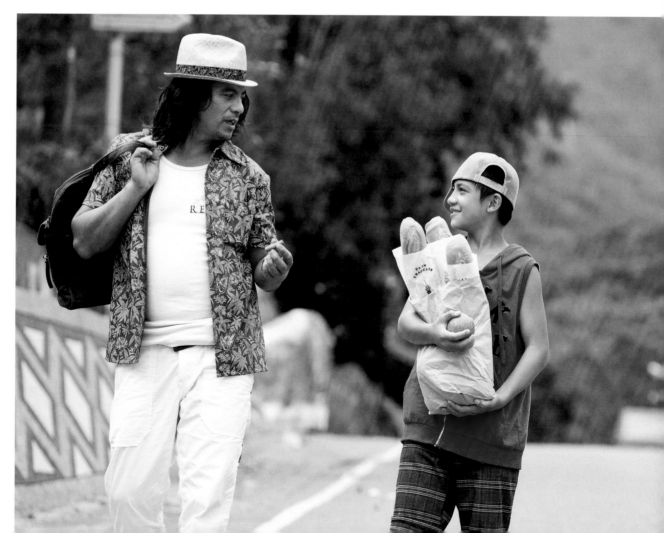

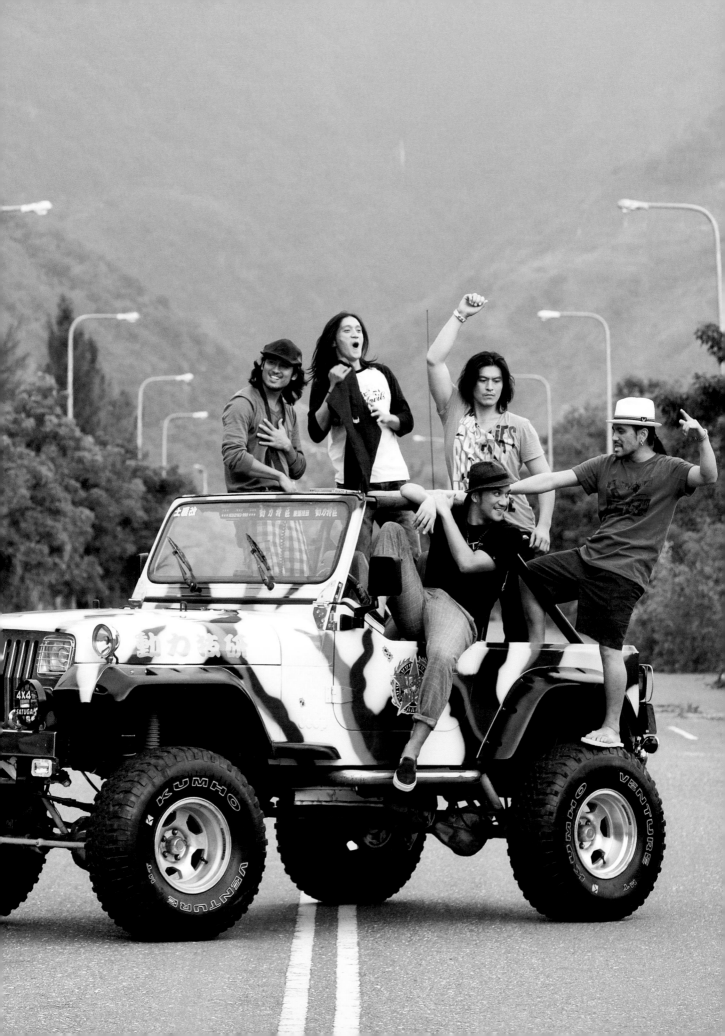

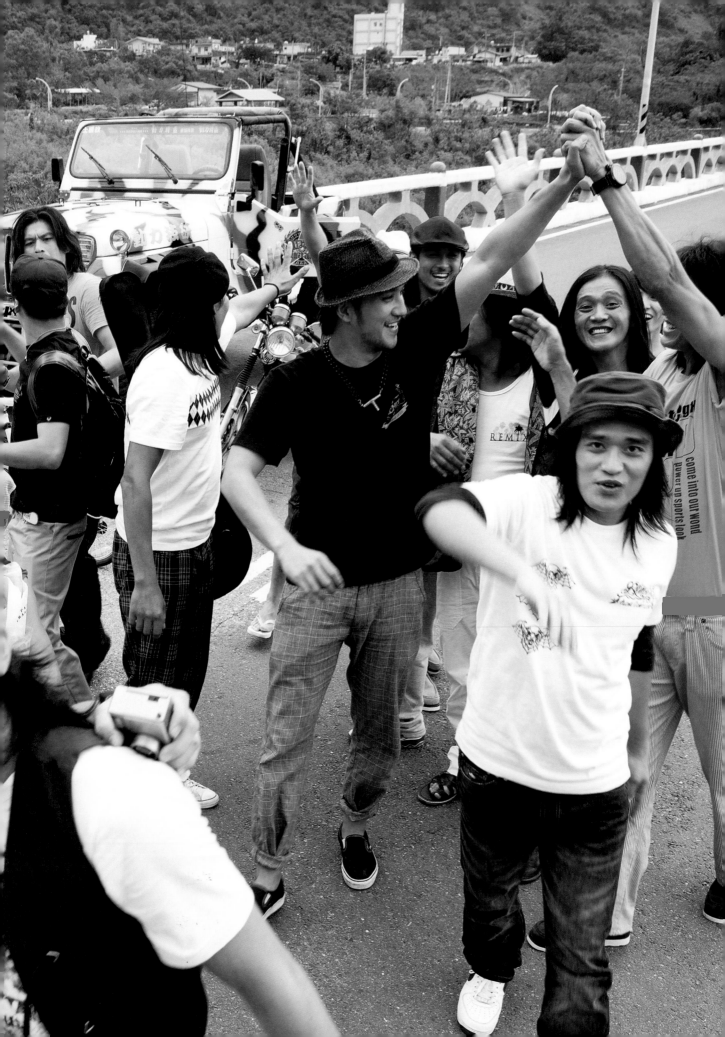

就像記憶拼圖裡的數量
什麼時候能得個圓滿呢
也許拼圖不在手上
而在你我懸念的他鄉

就快到了……

石灰色的橋梁
在雨過夏末的午後
閃耀著謎一樣的虹光
在七色的光暈裡
彷彿看到大家將要重聚的模樣

會像那時一樣嗎

無論會與不會
就快到了
到那熟悉已不再陌生的旅程上

在與大家見面的那刻
我們只想說聲
嘿…… 好久不見……

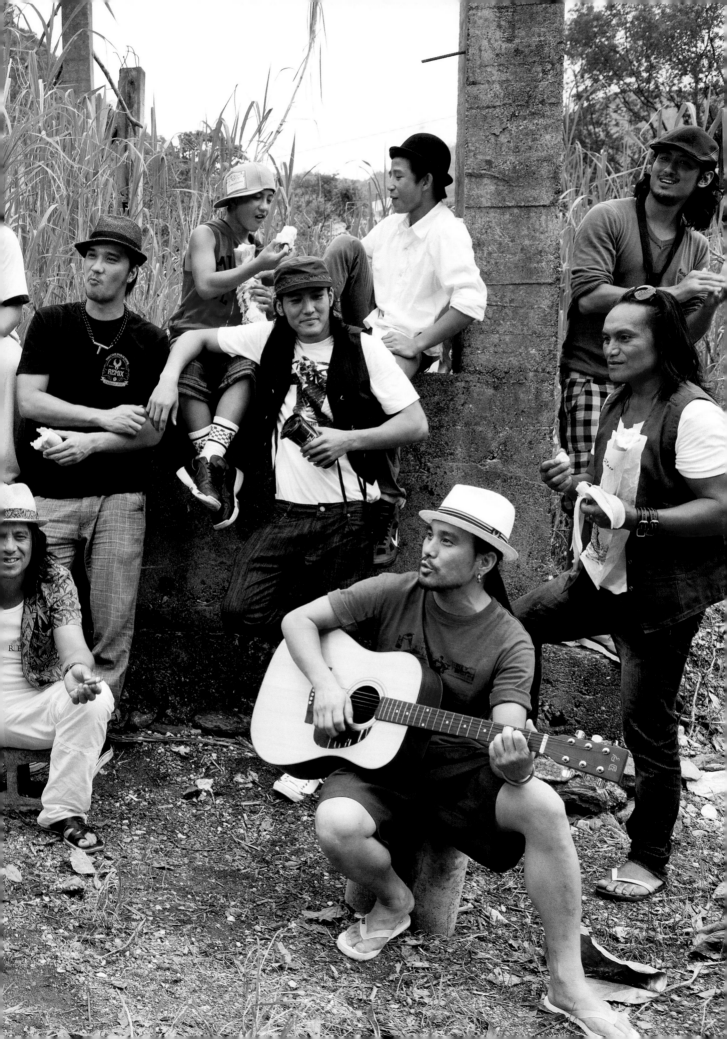

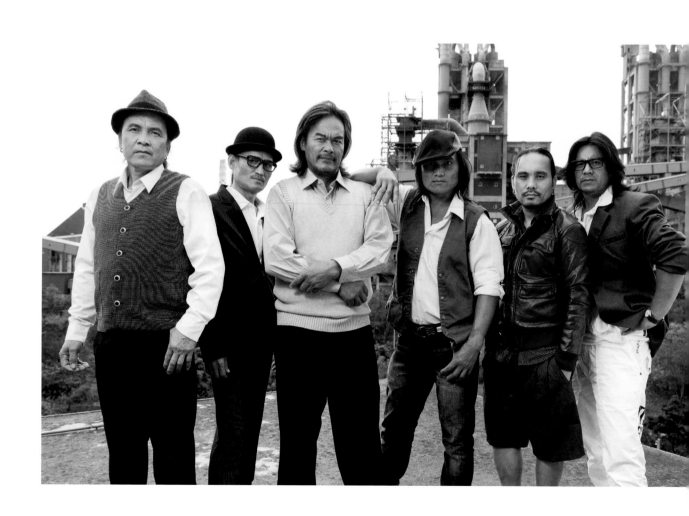

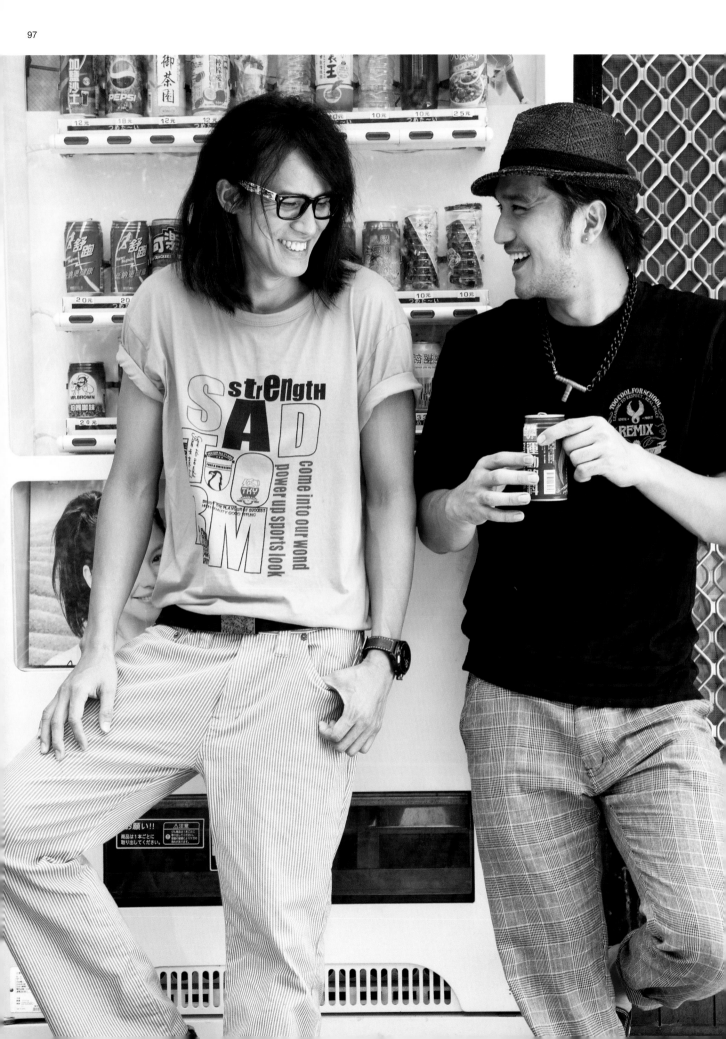

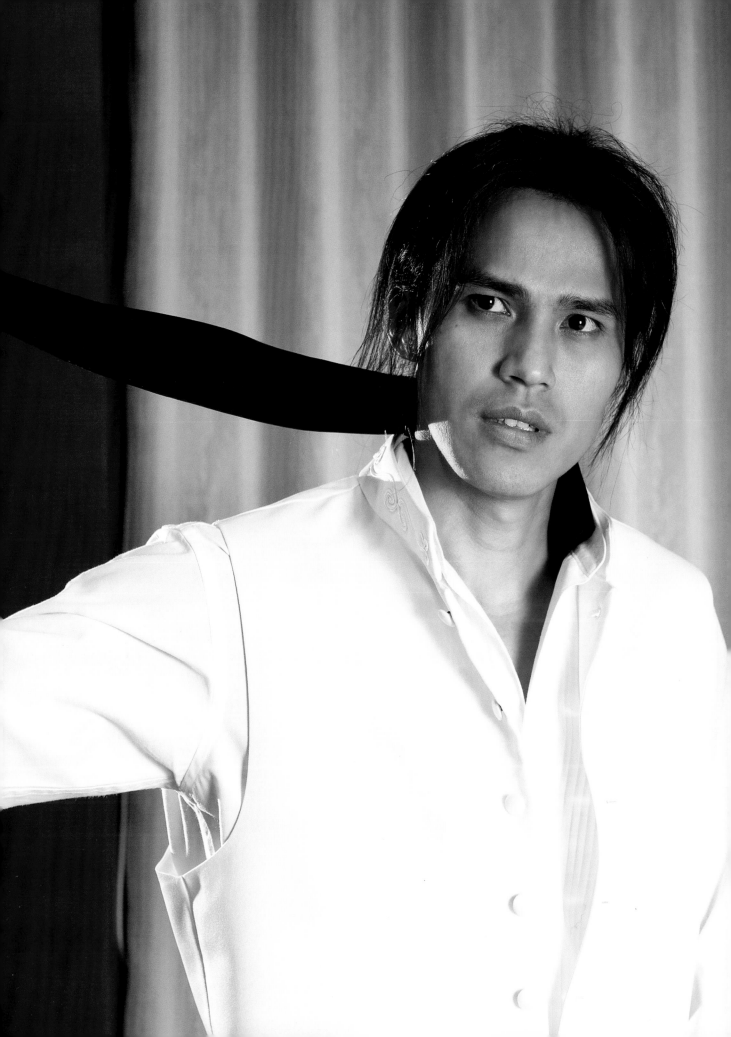

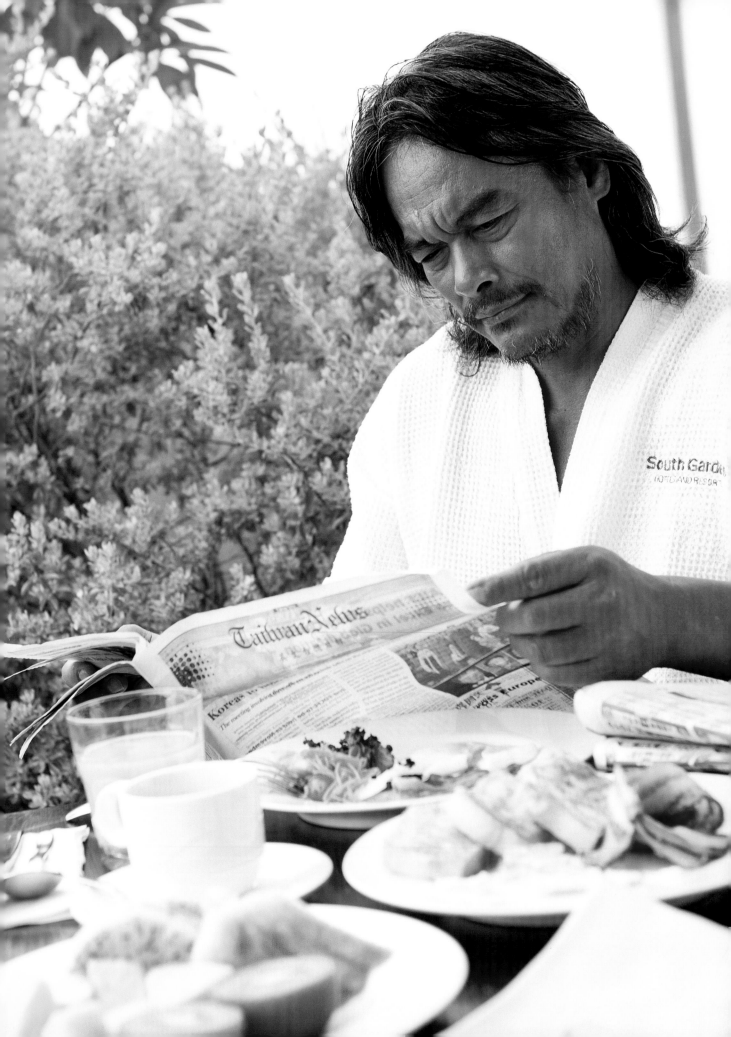

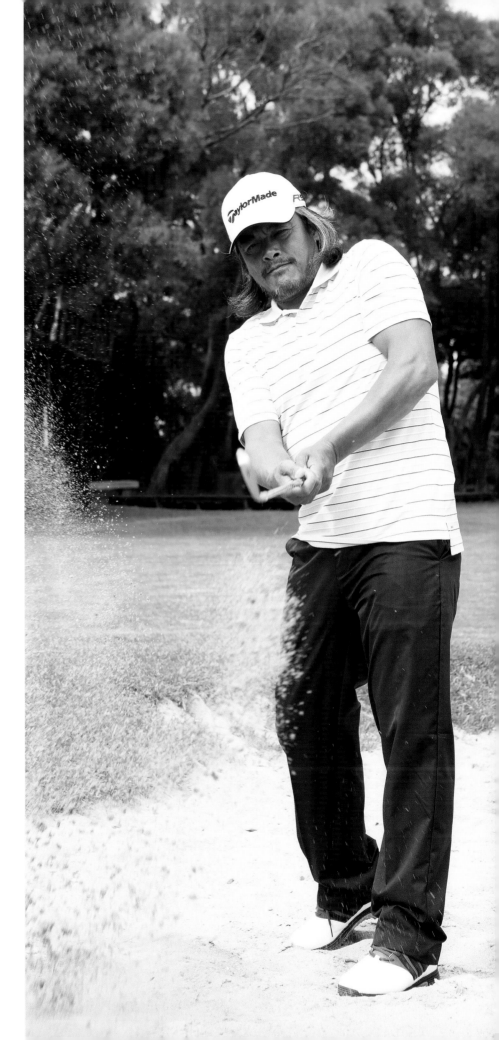

夢·信仰

純白
是我內心的顏色
就像上帝的詩篇
詩篇裡所讚頌的萬物
在我身邊
也都是聖潔的模樣

早晨的陽光
灑落於眼前的桌面
靜悄悄地
哼唱著貝多芬交響曲的如歌行板
一切是平靜的
穩穩的
等待來自上帝的光

光線在顏色裡
是溫和的
上帝為萬物
調成溫暖的黃色
比起日出東升的金黃
這是經過時間淬鍊與沉澱後的正黃
如同我的心情

我套上黃色的衣裳
握著信念的標竿出發
在夥伴們眼中
我是能為大家打出方向的領航
看著純潔的白球
透過我的雙手
飛行在這安詳的世界裡
是那樣閃耀
卻毫不刺眼
吸引了每個人的目光
把大家的心
帶往亙古悠遠的殿堂

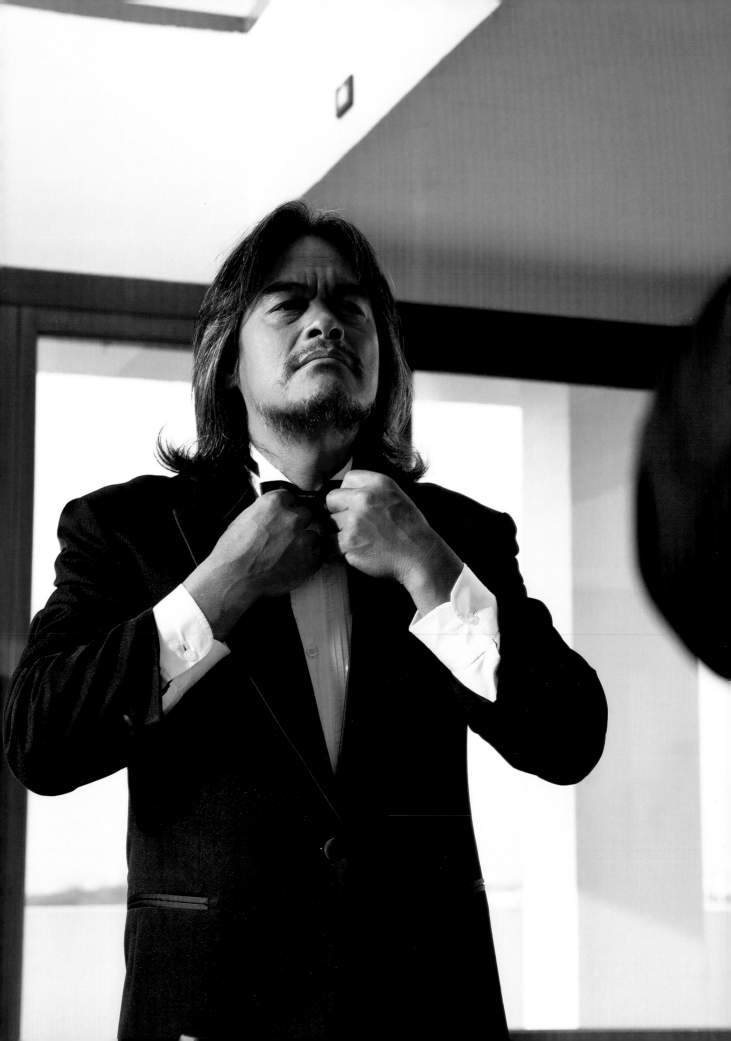

「可以跟著我走的」
我自信地這麼說著
「讓我帶著你們
穿過幽暗的沙灣峻谷
到達能放心歌唱的地方」

我的雙手揮舞
言語的心情未曾停下

莊重披掛在身上
上揚的鬢髮顯示了我內心的模樣
我梳下鬢髮
平靜地敞開門窗

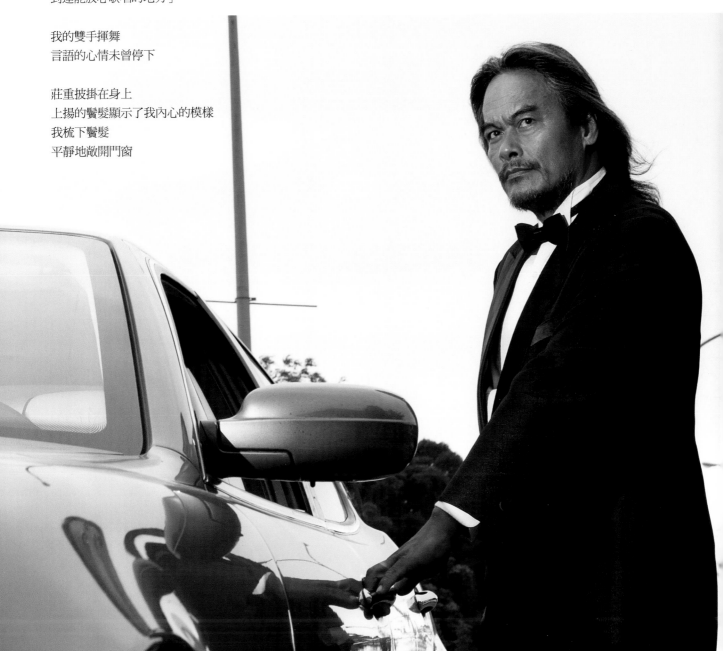

雖然這世界不是神話
但我依然相信能乘坐光榮的寶馬
任由信仰的風
吹拂過眼前的回憶
與堅定的臉龐

現在

正前往和大家見面的路上

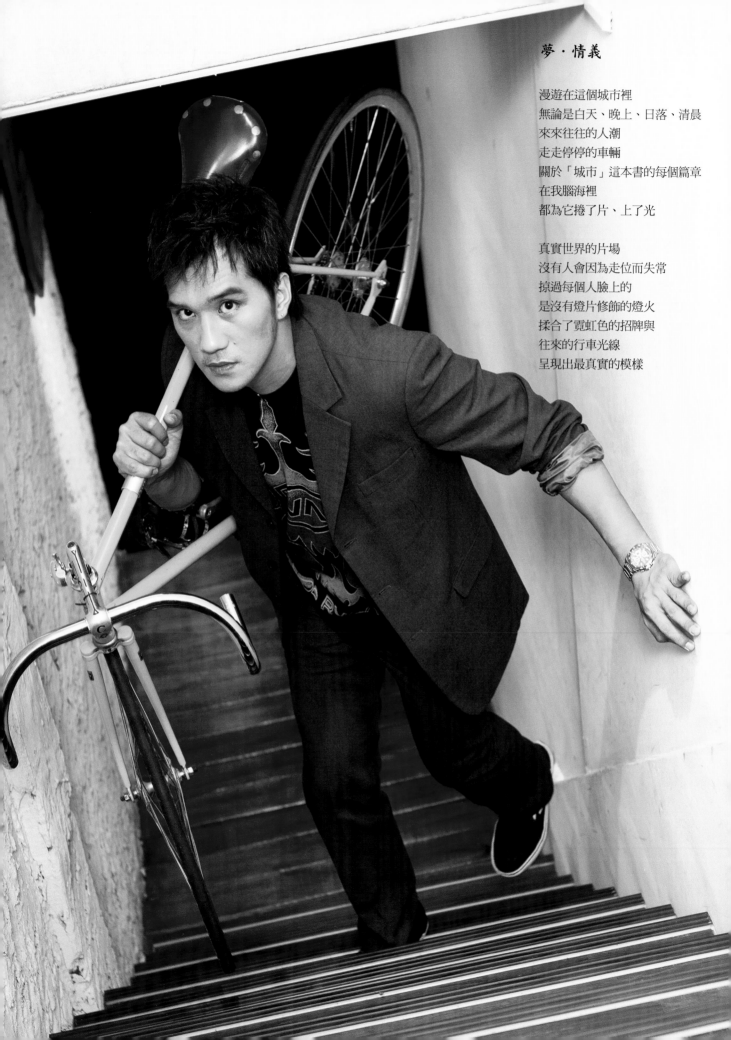

夢・情義

漫遊在這個城市裡
無論是白天、晚上、日落、清晨
來來往往的人潮
走走停停的車輛
關於「城市」這本書的每個篇章
在我腦海裡
都為它捲了片、上了光

真實世界的片場
沒有人會因為走位而失常
掠過每個人臉上的
是沒有燈片修飾的燈火
揉合了霓虹色的招牌與
往來的行車光線
呈現出最真實的模樣

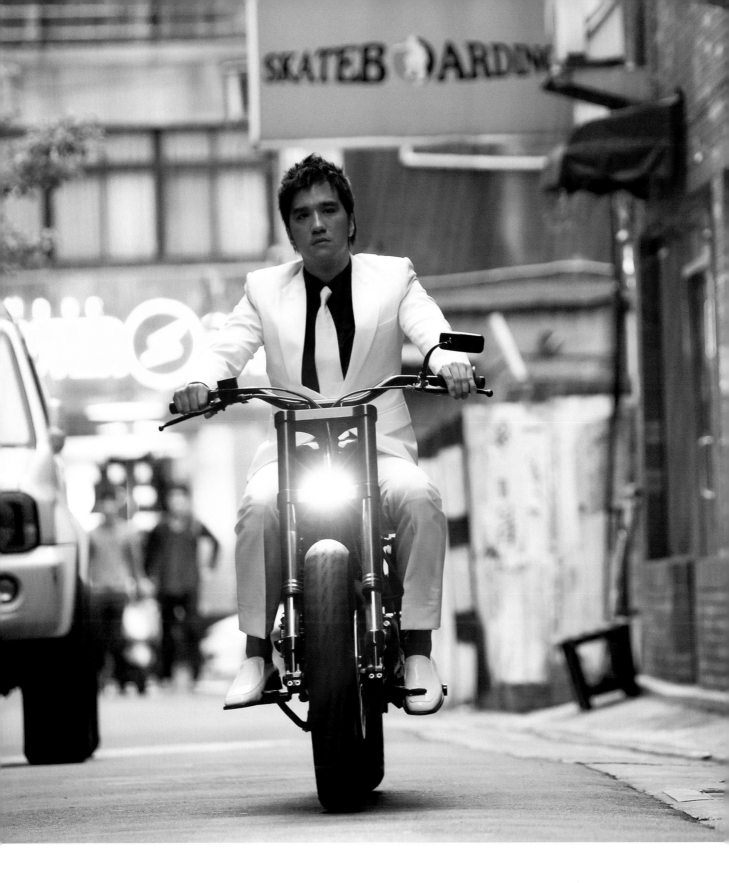

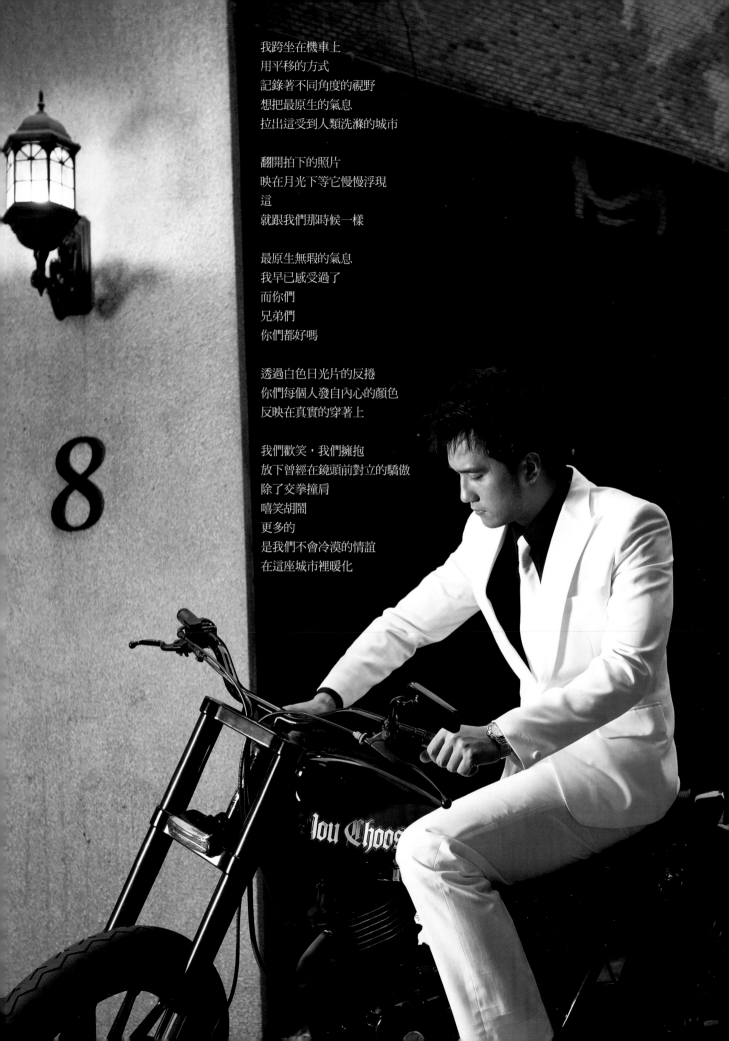

我跨坐在機車上
用平移的方式
記錄著不同角度的視野
想把最原生的氣息
拉出這受到人類洗滌的城市

翻開拍下的照片
映在月光下等它慢慢浮現
這
就跟我們那時候一樣

最原生無瑕的氣息
我早已感受過了
而你們
兄弟們
你們都好嗎

透過白色日光片的反捲
你們每個人發自內心的顏色
反映在真實的穿著上

我們歡笑，我們擁抱
放下曾經在鏡頭前對立的驕傲
除了交拳撞肩
嘻笑胡鬧
更多的
是我們不會冷漠的情誼
在這座城市裡暖化

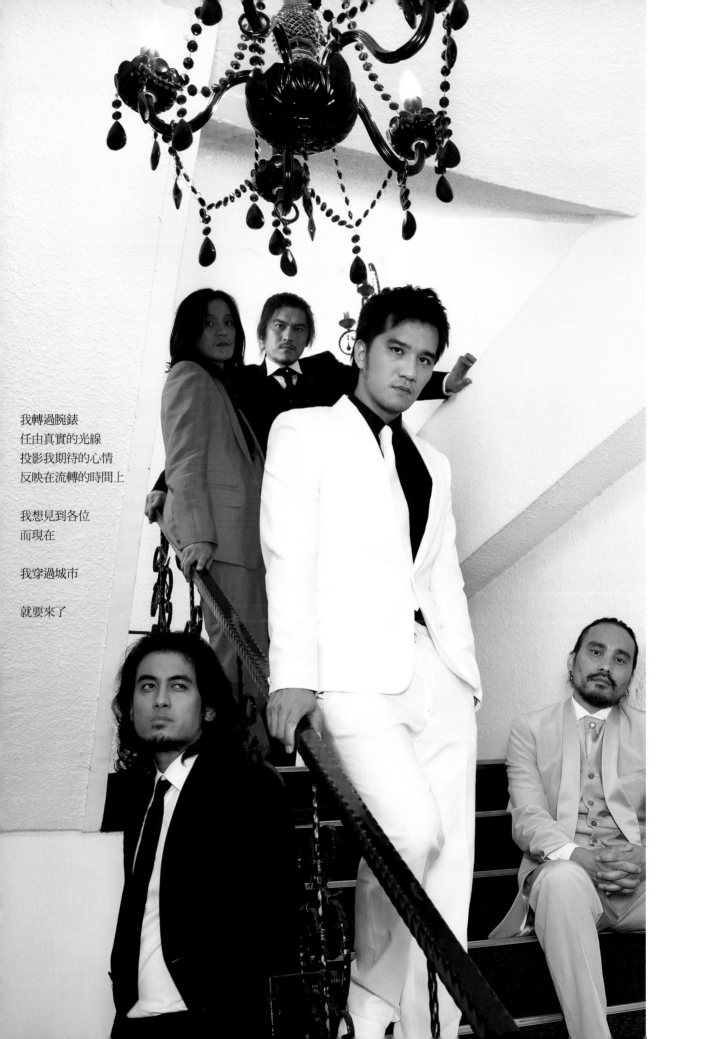

我轉過腕錶
任由真實的光線
投影我期待的心情
反映在流轉的時間上

我想見到各位
而現在

我穿過城市

就要來了

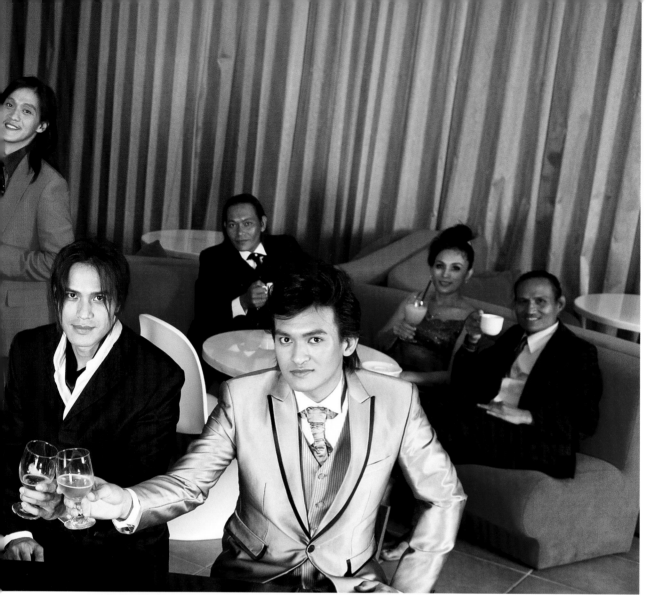

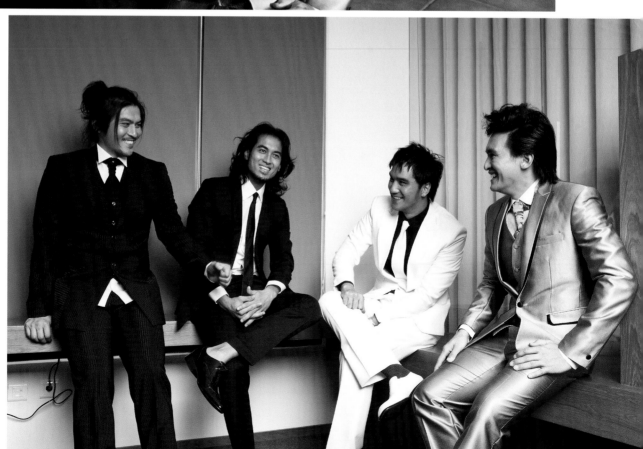

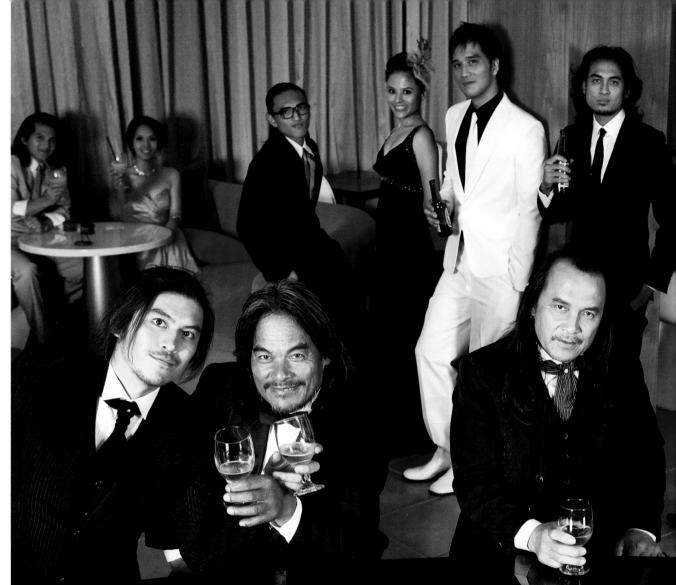

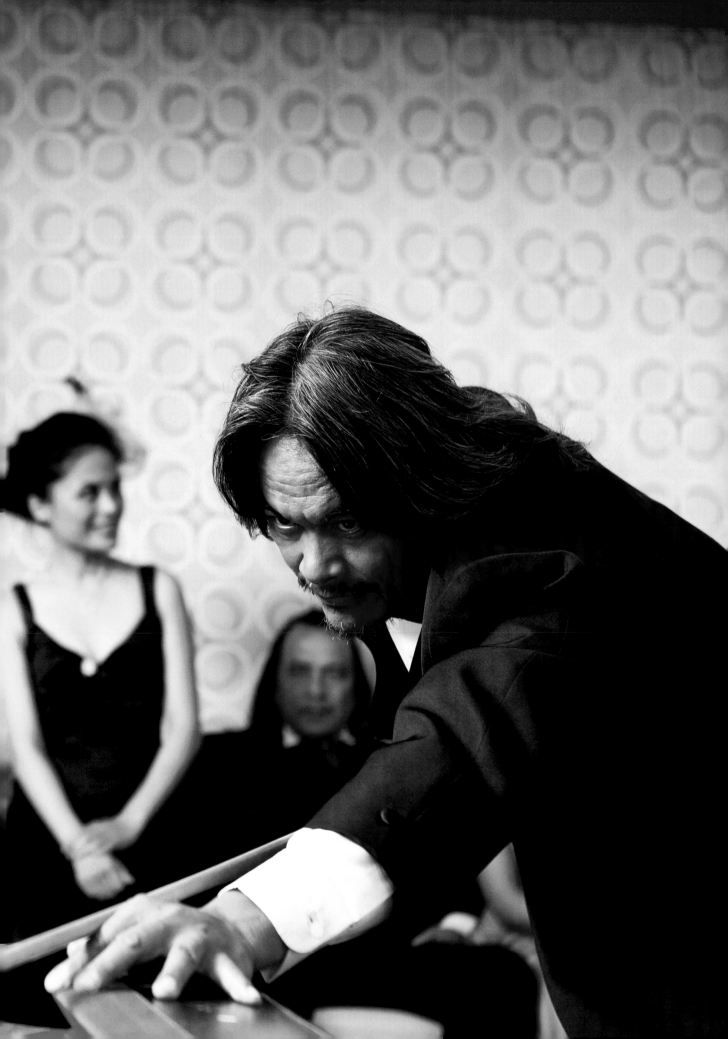

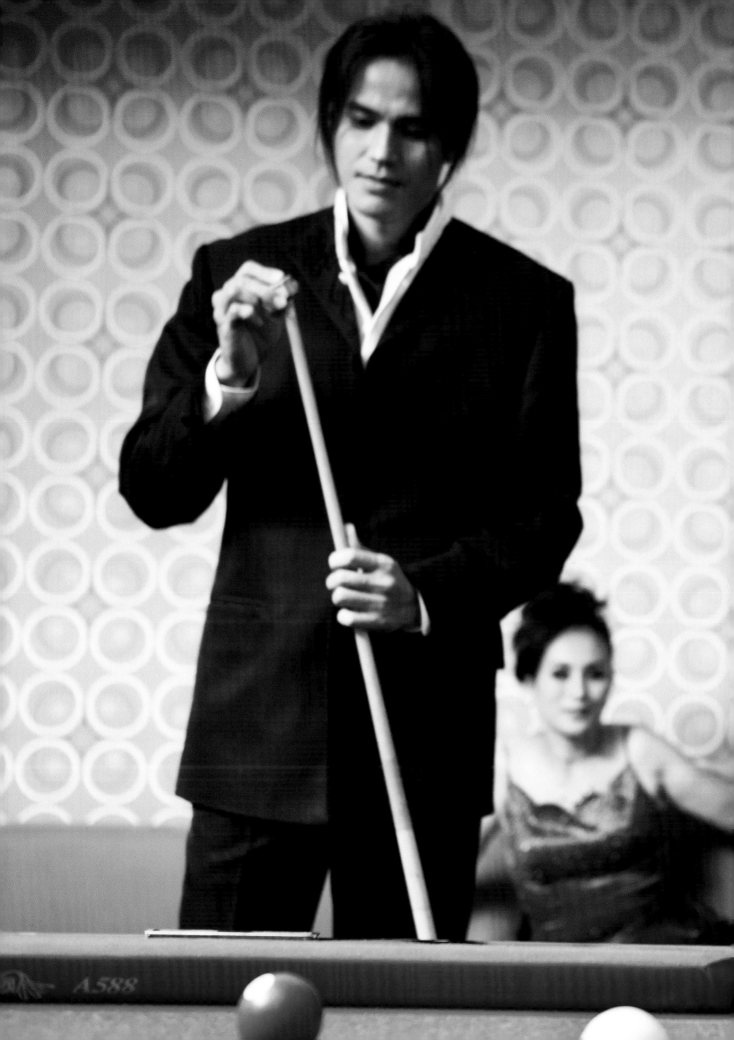

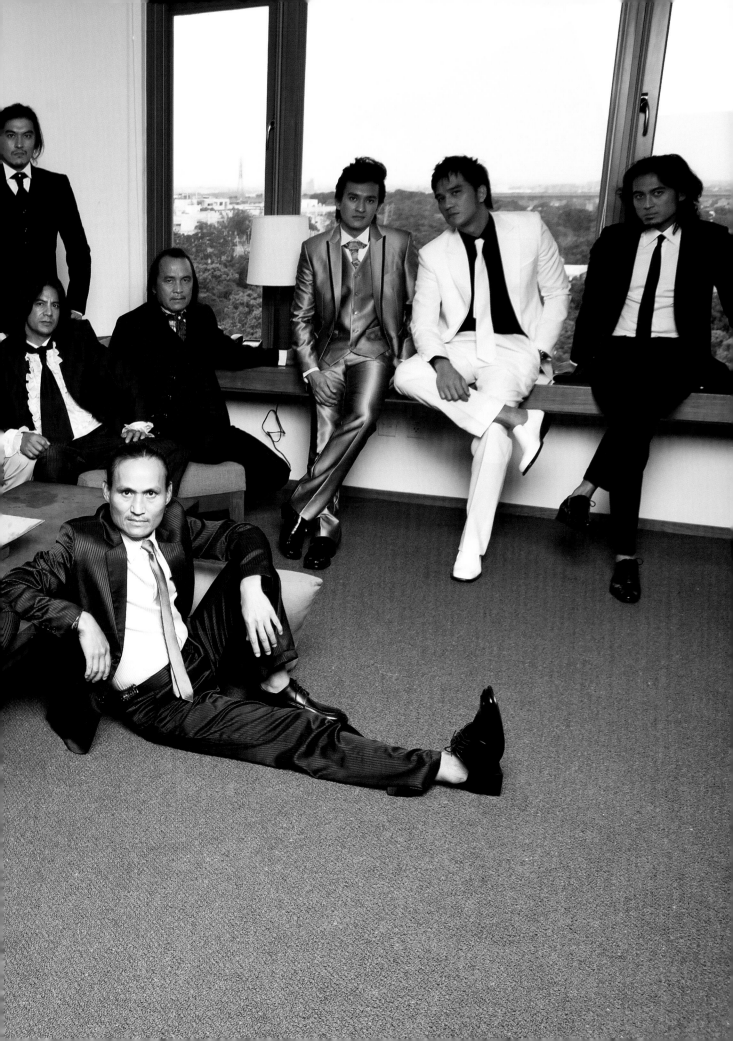

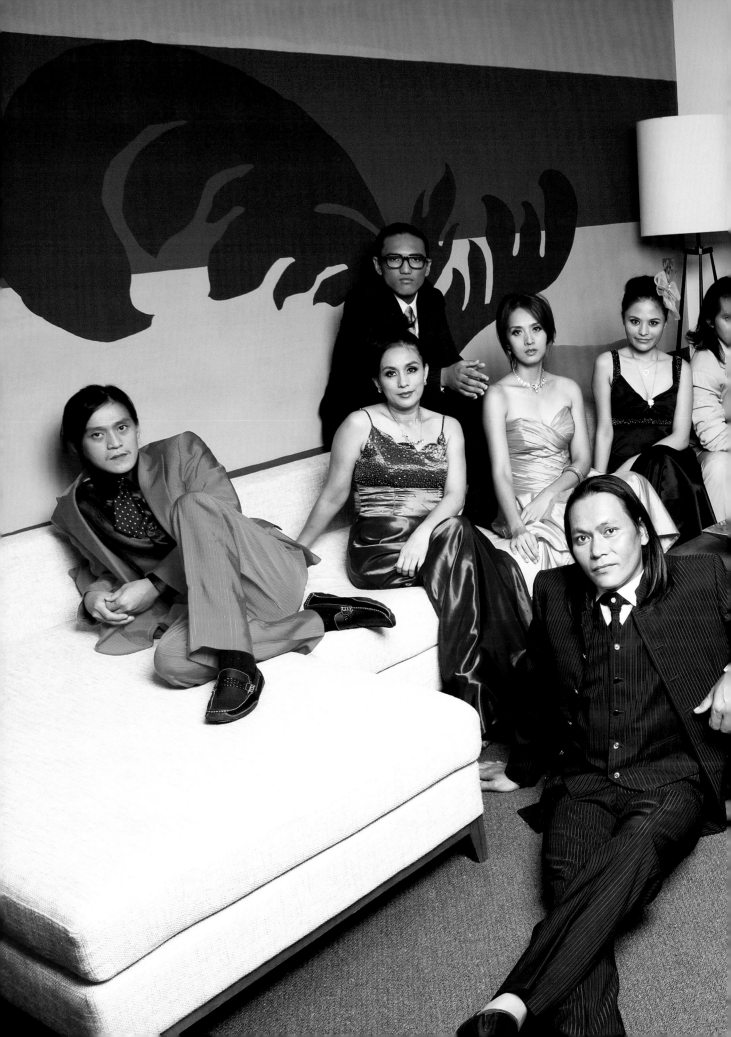

未來

bobo

有人說
人生是一個不著邊際的舞台
在這條道路上
很容易因為太多的誘因而迷失自我
但憑著彩虹之神賦予我們的信念
一定
能走得下去吧
就像早已走在舞台上的祖先們一樣
我們也會勇敢地踏上舞梯
因為我們是賽德克·巴萊
我們勇敢面對未來

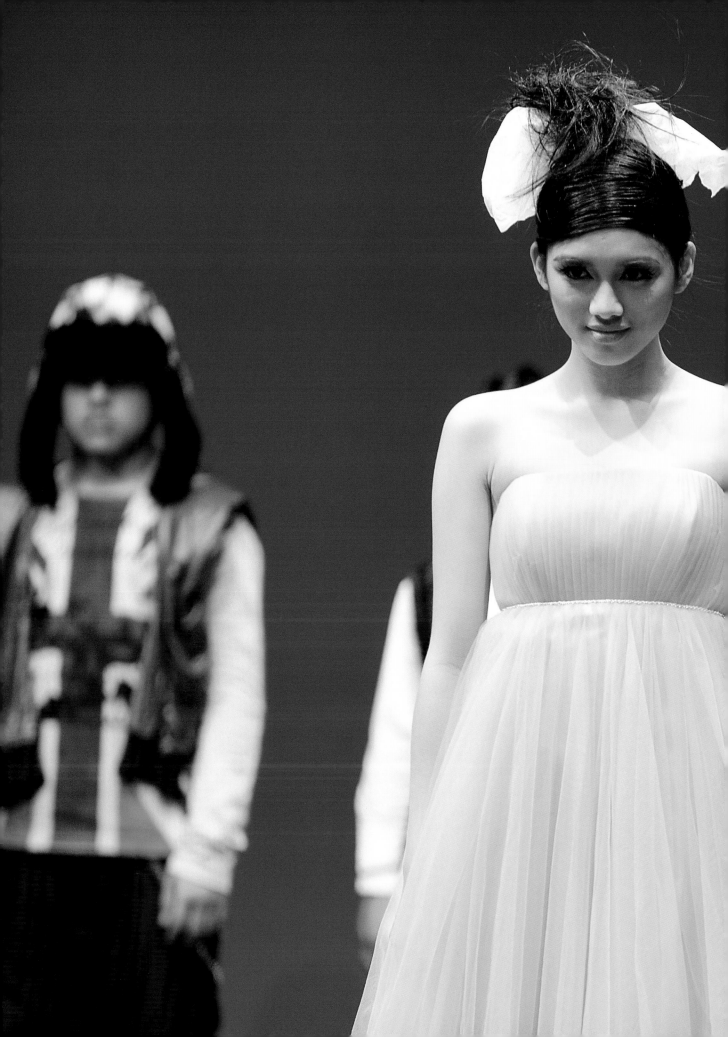

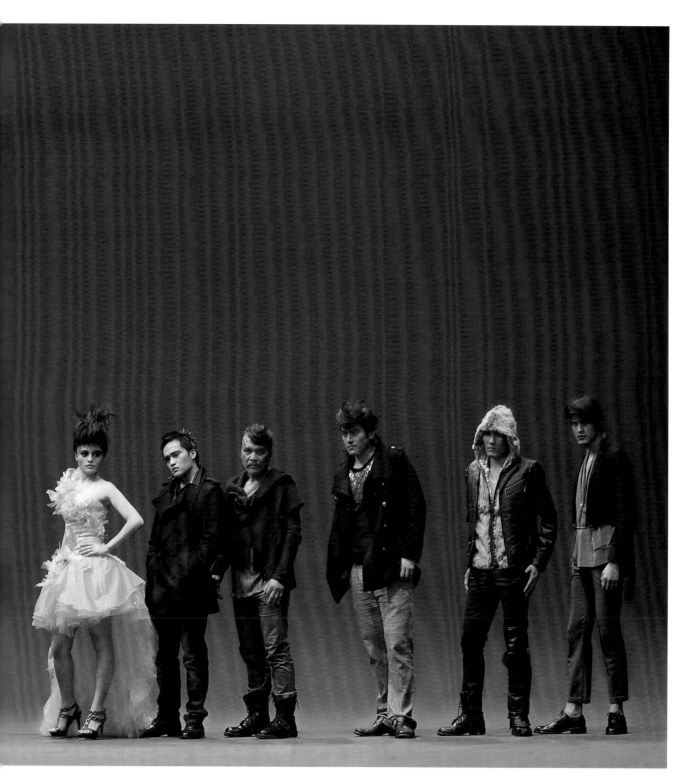

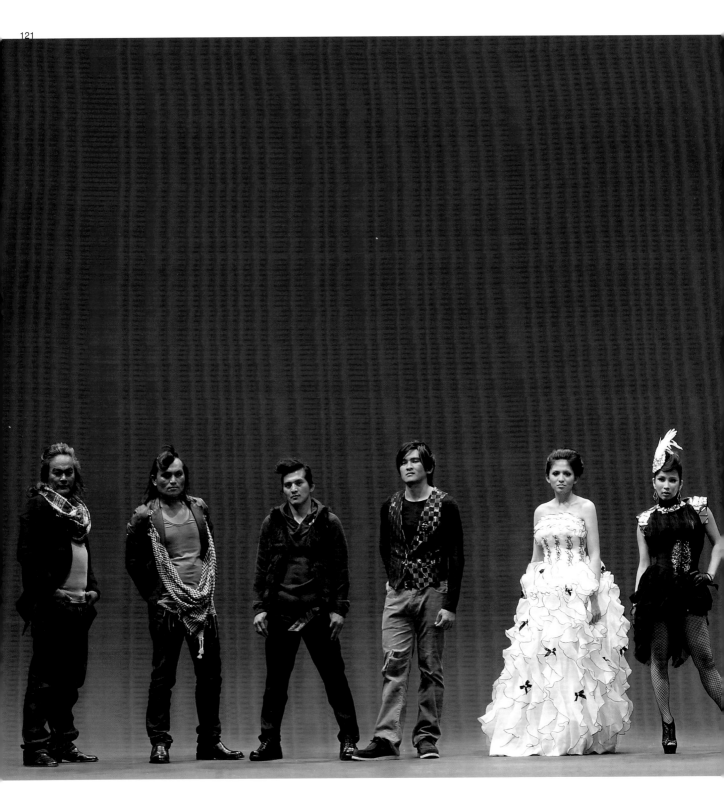

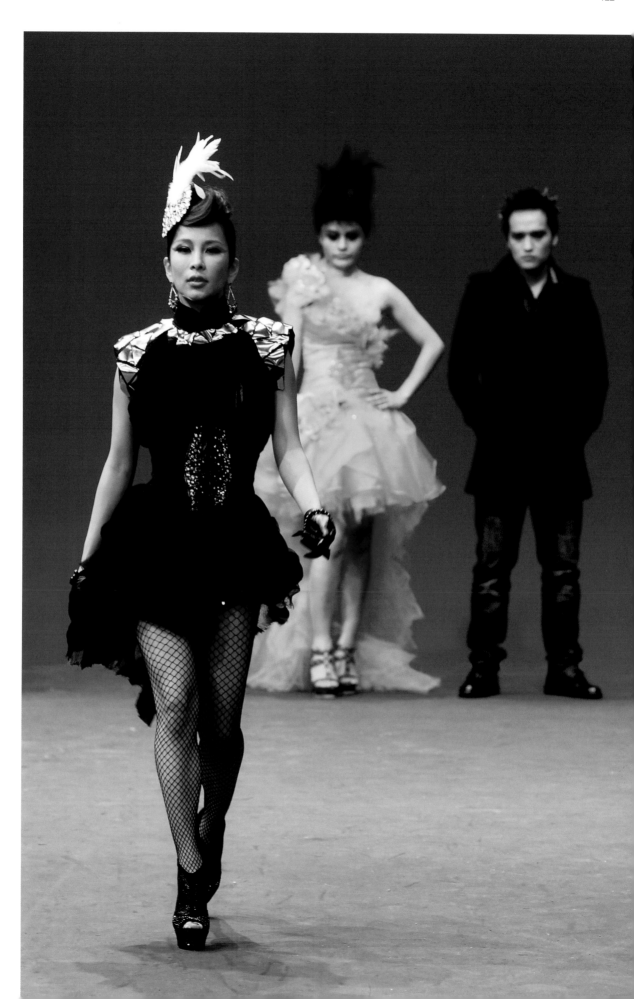

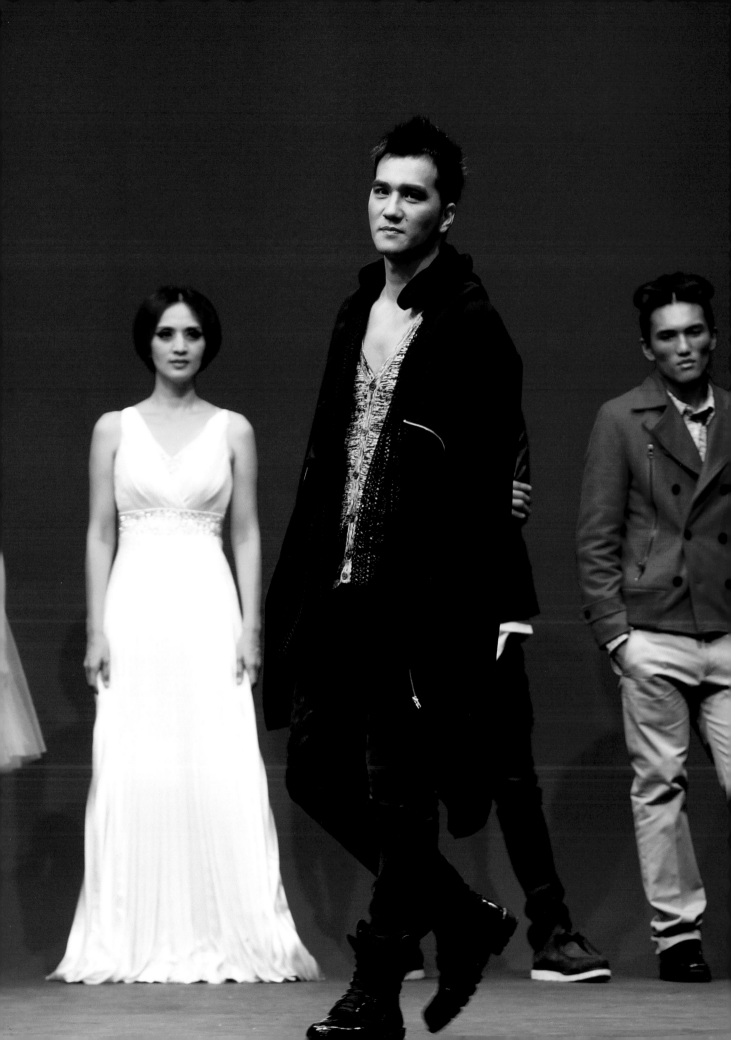

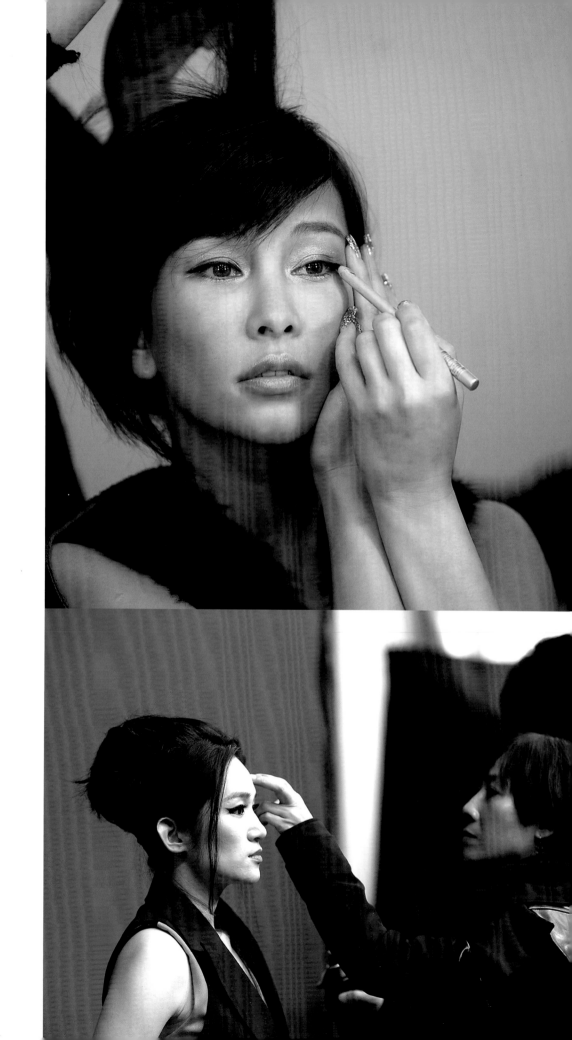

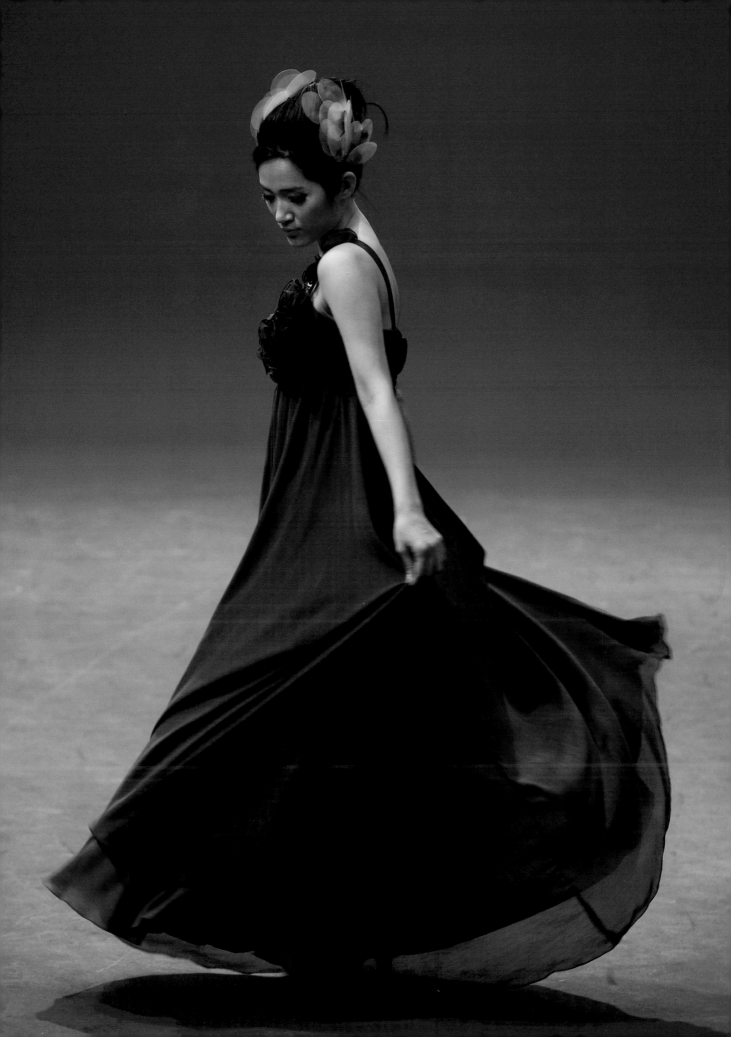

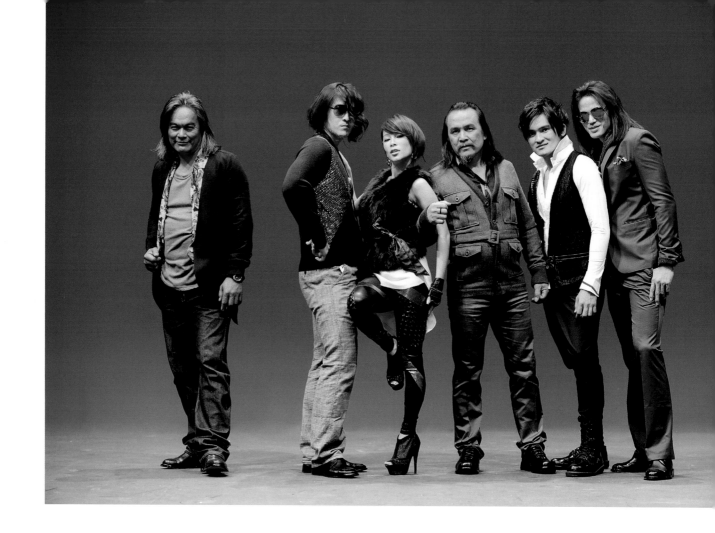

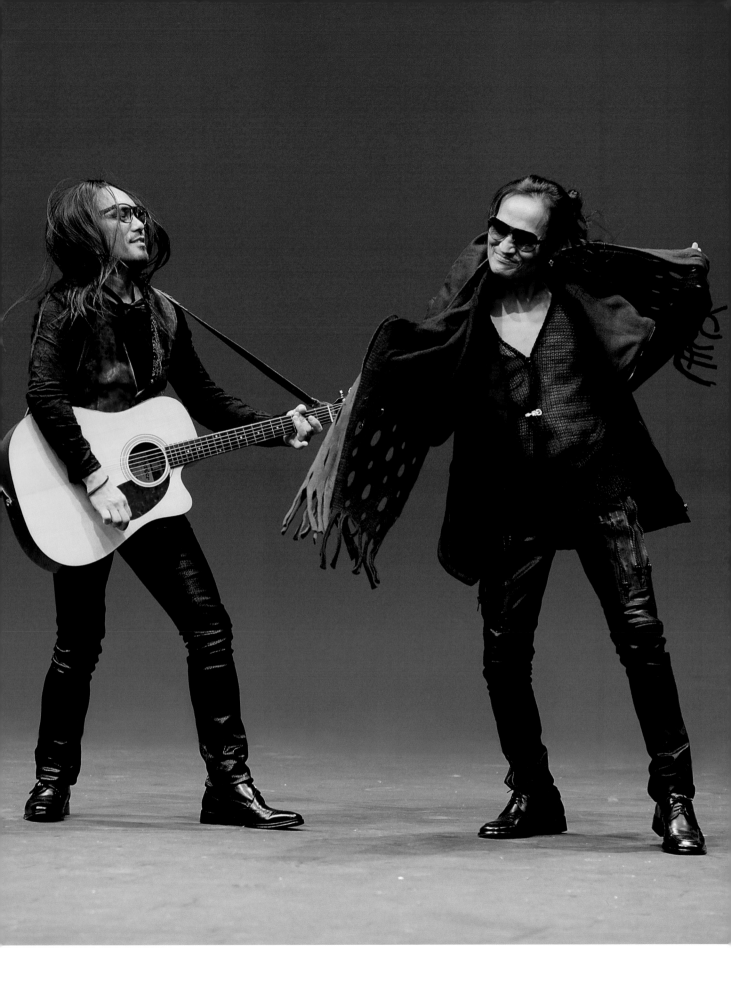

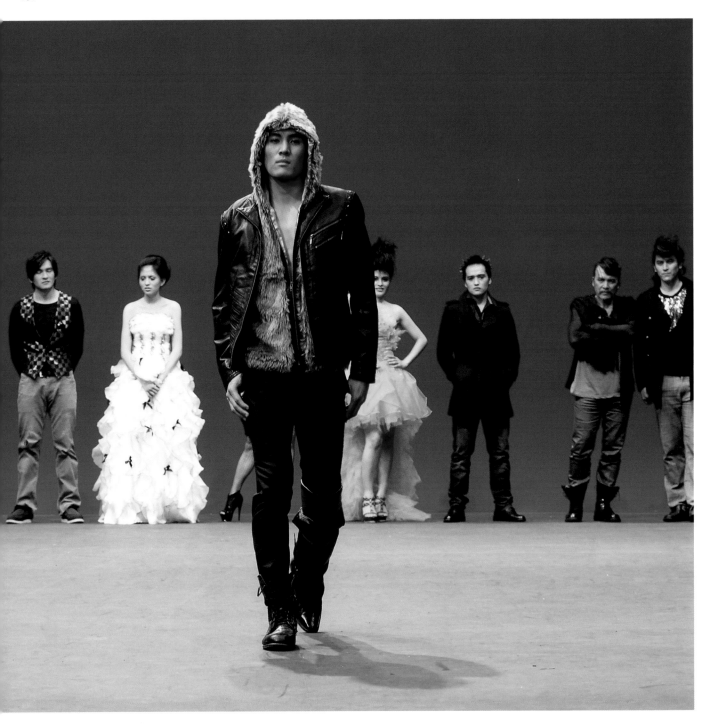

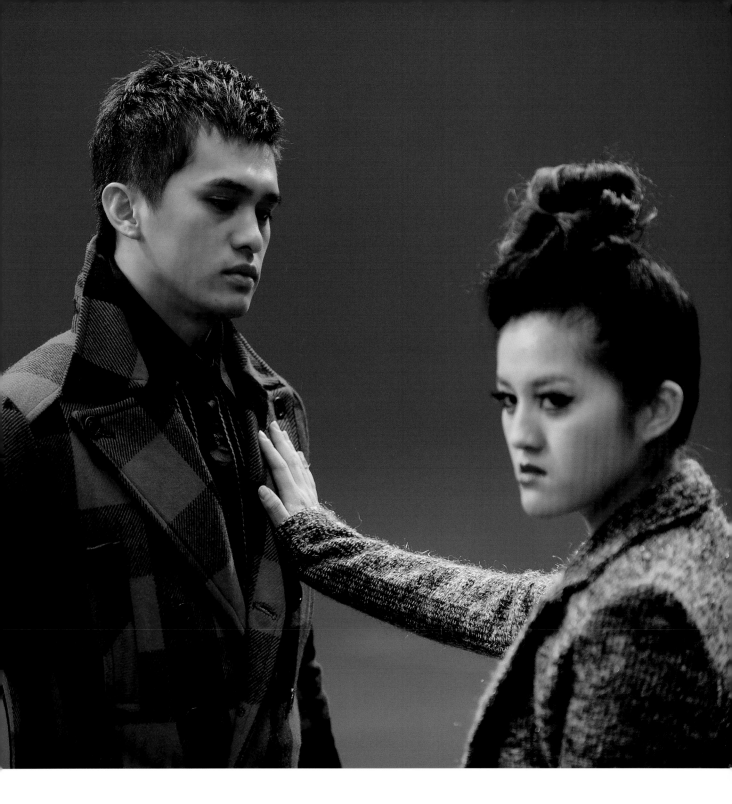

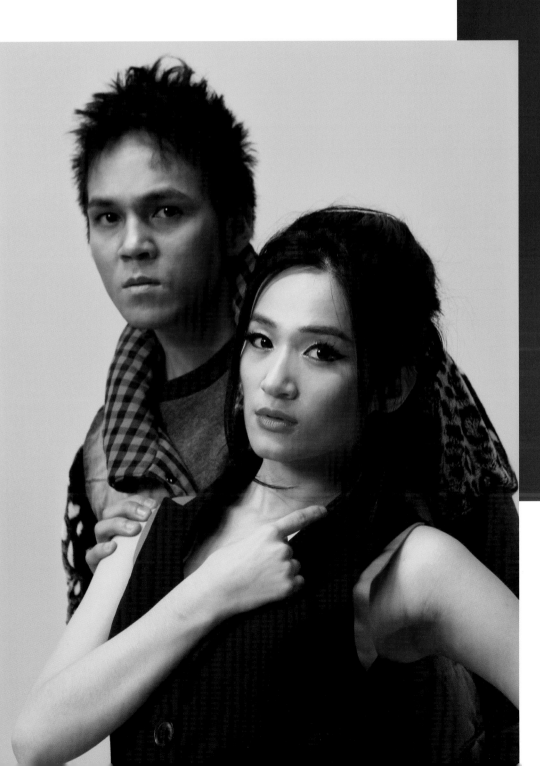

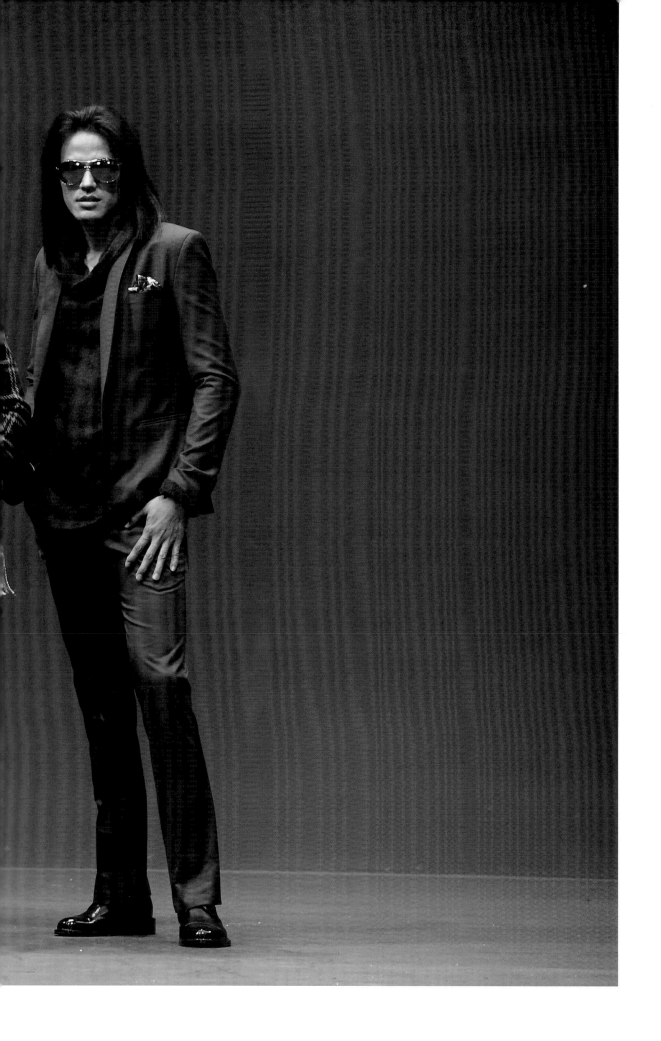

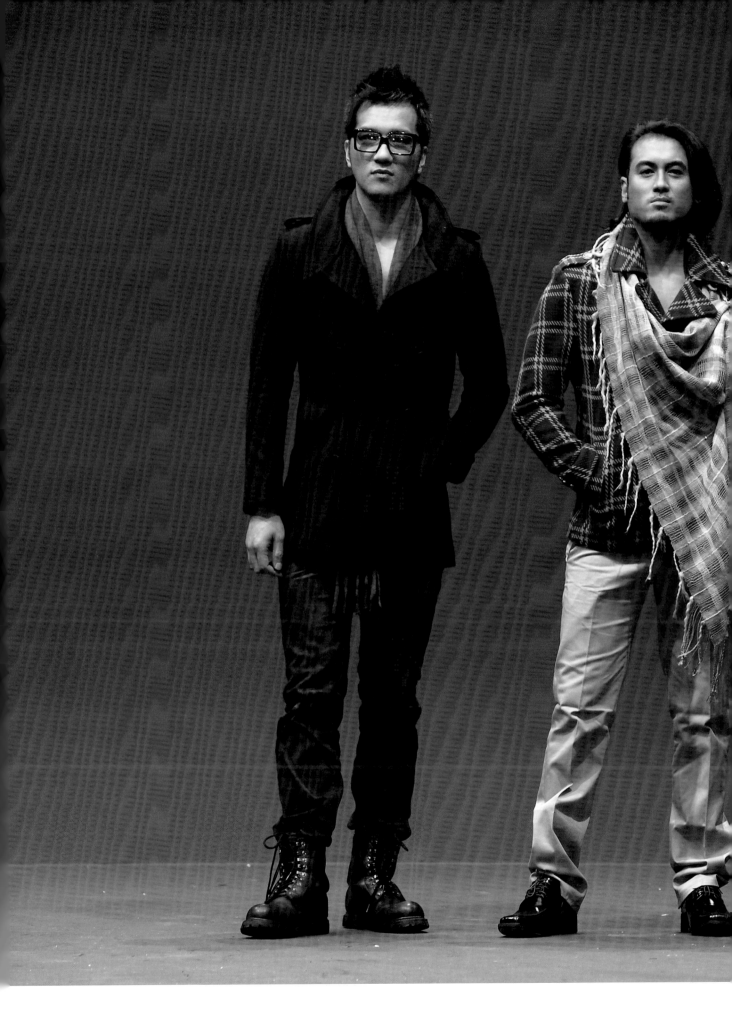

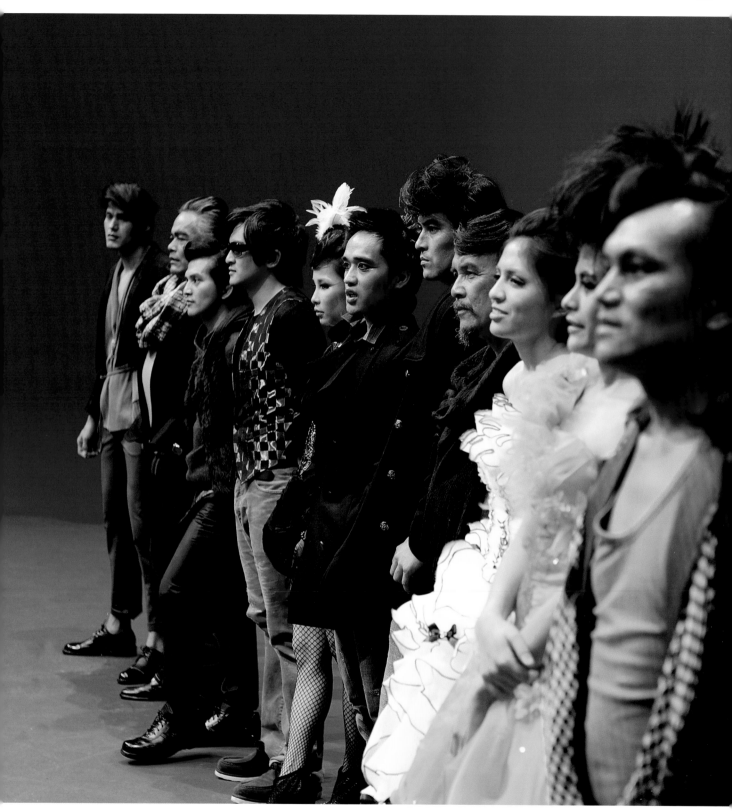

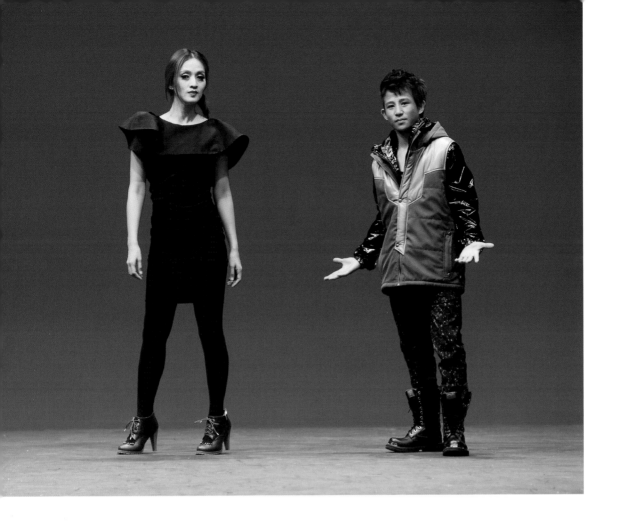

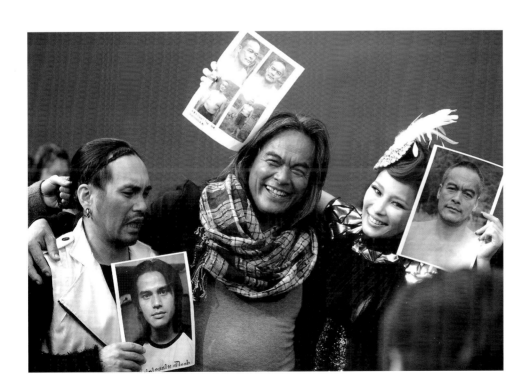

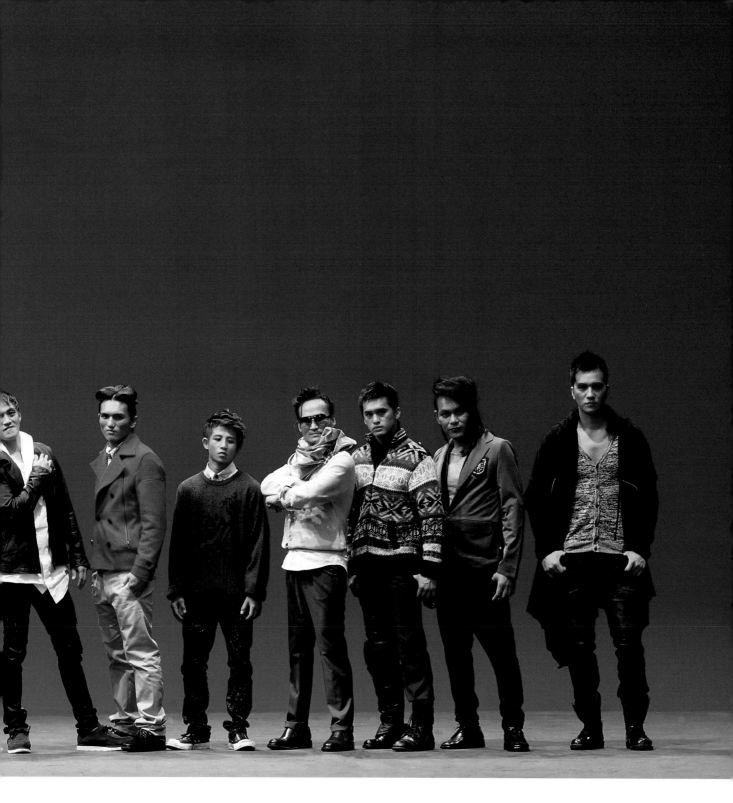

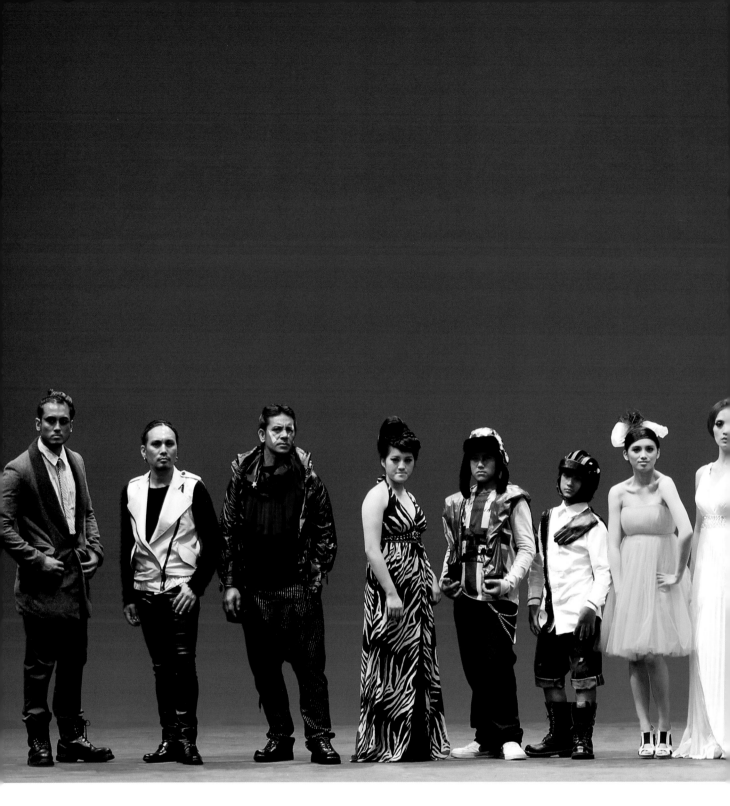

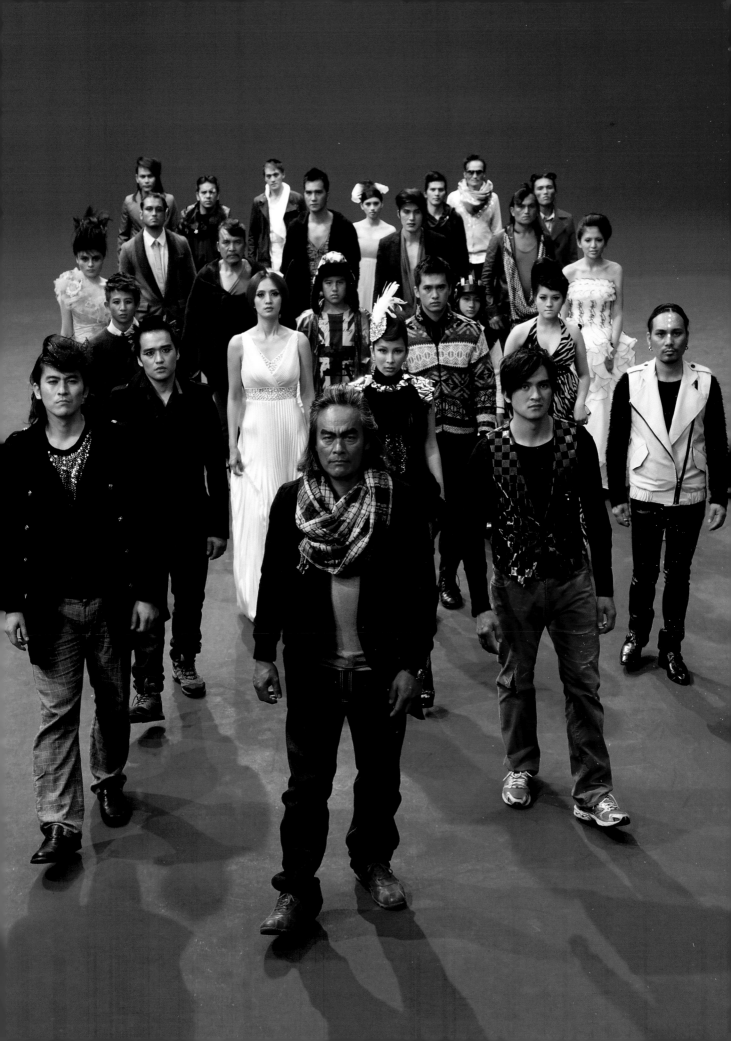

感謝

【工作人員】

視覺總監　鄧莉棋
攝影指導　吳祈緯
行銷總監　陳家怡
企劃統籌　曾子昂 王藝樺
化妝師　徐淑娟
服裝師　林欣虹
攝影組　張致凱 廖羽筑
現場執行　朱大衛 李峻傑

好久不見篇　特別協力
現場執行　范欣怡 翁稚晴 王嬿妮

十行篇　特別協力
攝影組　林佳揚
現場執行　范欣怡 黃詩婷

未來篇　特別協力
秀場指導　陳嘉賢 黃采儀
秀導助理　許珮琪
化妝師　李沛諭
髮型指導　杜麗璋
髮型師　髮研所 侯冠廷
髮型助理　吳思鋐 陳怡欣 李珮娟 鄭羽桐
服裝師　吳亞菁Amy
攝影師　粟田經弘 李彥勳 張弗亞 金光亮平 陳家偉
錄影剪接　蘇珮儀

【贊助廠商】

南方莊園渡假飯店
台灣愛迪達斯股份有限公司
瑞米斯國際有限公司
芊翔西服
羿沃YIWO
東潮著裝 東潮國際有限公司
綠風草原餐廳
ROUGH 葉韋廷
LTNS賽車場
SLOWGUN
康延齡老師
VIZIO
成陽傳播事業有限公司
城鎮事業有限公司

【特別感謝】

王妙紅　吳明憲　吳怡靜　吳佳靜　黃郁茹　黃綉惠　何林洋　李純怡　鄭嘉鳳　譚興宸
黃棋帝　趙政銘　徐榕澤　張婉怡　張斯庭　張祐慈　楊惠茹　魏宗舍　蕭輔萱　藍儀　劉慈仁
動力特區/土匪　台北市電影委員會　台北市大安區運動中心　律倚自動車賽車工程/盧宏漢、詹清宏
國威技研/張瑞謙、黃健通、楊貴民　阿瘦皮鞋

本色・巴萊
《賽德克・巴萊》演員魅力寫真書

企劃 / 果子電影有限公司
造型 / 鄧莉棋
攝影 / 吳祈緯
撰文 / 曾子昂
圖片提供 / 果子電影有限公司
劇照攝影 / 吳祈緯

主編 / 王心瑩
副主編 / 林孜懃
執行編輯 / 陳懿文
美術設計 / 黃子欽
企劃統籌 / 金多誠、陳佳美
出版一部總監 / 王明雪

發行人 / 王榮文
出版發行 / 遠流出版事業股份有限公司 臺北市南昌路2段81號6樓
電話：(02)2392-6899 傳真：(02)2392-6658 郵撥：0189456-1
著作權顧問 / 蕭雄淋律師 法律顧問 / 董安丹律師
2011年10月5日 初版一刷
行政院新聞局局版臺業字第1295號
定價 / 新台幣499元 (缺頁或破損的書，請寄回更換)
有著作權・侵害必究 Printed in Taiwan
ISBN 978-957-32-6870-3

Ylib.com 遠流博識網
http://www.ylib.com　E-mail:ylib@ylib.com

【賽德克・巴萊】系列書籍官網 http://www.ylib.com/hotsale/seediqbale
【賽德克・巴萊】電影官方blog http://www.wretch.cc/blog/seediq1930
【賽德克・巴萊】電影官方Facebook http://www.facebook.com/seediqbale.themovie

國家圖書館出版品預行編目(CIP)資料

本色・巴萊：《賽德克・巴萊》演員魅力寫真書
/曾子昂撰文. -- 初版. -- 臺北市：遠流, 2011.10
　　面；　公分　 --(賽德克・巴萊系列6)
　ISBN 978-957-32-6870-3(平裝)

　1.電影片
987.83　　　　　　　　　　　　　　100019475